Sentir Le Grisou

가스 냄새를 감지하다

Sentir Le Grisou

조르주 디디-위베르만 이나라 옮김 문학과지성사

옮긴이 이나라

이미지문화 연구자. 영화, 무빙 이미지, 재난 이미지, 인류학적 이미지에 대한 동시대 미학 이론을 연구하고, 동시대 이미지 작업에 대한 비평적 글쓰기를 시도한다. 쓴 책으로『유럽 영화 운동』,『알렉산드르 소쿠로프』(공저),『하룬 파로키: 우리는 무엇으로 사는가?』(공저),『풍경의 감각』(공저)『파도와 차고 세일』(공저) 등이, 옮긴 책으로『어둠에서 벗어나기』『색채 속을 걷는 사람』등이 있다. 현재 고려대, 성균관대 등에서 영화와 비평이론을 강의하고 있다.

채석장

가스 냄새를 감지하다

제1판 제1쇄 2023년 11월 24일

지은이 조르주 디디-위베르만
옮긴이 이나라
펴낸이 이광호
주간 이근혜
편집 김현주 최대연 홍근철
마케팅 이가은 최지애 허황 남미리 맹정현
제작 강병석
펴낸곳 ㈜문학과지성사
등록번호 제1993-000098호
주소 04034 서울 마포구 잔다리로7길 18 (서교동 377-20)
전화 02)338-7224
팩스 02)323-4180(편집) 02)338-7221(영업)
대표메일 moonji@moonji.com
저작권 문의 copyright@moonji.com
홈페이지 www.moonji.com

ISBN 978-89-320-4236-7 93600

이 번역서는 2020년 대한민국 교육부와 한국연구재단의
지원을 받아 수행된 연구 결과임(NRF-2020S1A5B8102066).

차례

(항상) 공기는 한층 더 유독해졌고 램프 연기와 역한 입김, 질식할 것 같은 광산 가스grisou[1]가 거미줄처럼 눈을 괴롭히면서 공기를 데웠다. 밤바람만 이를 쓸어갈 수 있었다. 땅의 무게 아래, 두더지 굴의 바닥에서 불이 붙은 듯한 가슴 속에 더는 숨이 남아 있지 않은 이들이 늘 두드리고 있었다.

<div align="right">에밀 졸라, 『제르미날』[2]</div>

몽타주가 개입하는 순간부터 〔…〕 현재는 과거(살아 있는 서로 다른 언어를 통해 얻은 배열들)로 변형된다. 미학적 선택이 아니라 영화의 본성 자체에 내재적인 이유로 과거는 항상 현재(이는 따라서 역사적인 현재다)로 출현한다. 〔…〕 그러므로 몽타주는 영화의 질료에 대해 〔…〕 죽음이 삶에 대해 완성하는 작업quello che la morte opera sulla vita을 실행한다.

<div align="right">피에르 파올로 파솔리니, 「플랑-세캉스에 대한 관찰」[3]</div>

1 〔옮긴이〕 광산 갱도에서 발생하는 폭발성 가스.
2 É. Zola, *Germinal* (1885), éd. A. Lanoux et H. Mitterand, Paris, Gallimard, 1964, p. 1174.
3 P. P. Pasolini, "Observations sur le plan-séquence" (1967), trad. A. Rocchi Pullberg, *L'Expérience hérétique*, Paris, Payot, 1976, p. 211~12.

1. 역사의 광산 가스를 감지하며 : 균열과 파국

광산의 가스 냄새를 감지하기란 얼마나 어려운 일인가. 광산 가스는 무색무취의 가스다. 그러니, 그럼에도 불구하고 그 냄새를 맡고, 보는 일은 어떻게 가능할까? 달리 말하자면 어떻게 **파국이 다가오는 것을 보겠는가**? 그러한 도래-보기, 그러한 시간-응시의 감각기관은 무엇인가? 파국은 일반적으로 너무 늦게, 일이 벌어졌을 때에야 보인다, 이것이 파국의 무한한 잔인성이다. 가장 잘 보이는 파국, 가장 명확하고 가장 많이 연구된 파국, 최선의 합의에 이른 파국, 파국**이라는** 것의 의미를 찾을 때 즉각 떠올리는 파국, 이러한 파국은 **일어났던** 파국, 과거의 파국, 우리 이전의 다른 자들이 다가오는 것을 알지 못했고 원하지 않았던 파국, 어느 누구도 어떻게 막아내는지 알지 못했던 파국이다. 이 파국들은 오늘날—또는 더 이상—우리에게 책임을 묻지 않기에, 우리는 더욱 쉽게 이 파국들을 인정한다.

파국은 드물게만 파국으로서 예고된다. 대폭발이 일어나 수많은 이들이 이미 사망한 경우, 절대적인 과거[시제]로 "대참사였어"라고 말하는 일은 어렵지 않다. 모든 것에 대해 "파국일 것"이라고 절대적인 미래[시제]로 말하는 일도 마찬가지로 쉽다. 모든 것은 분명 어느 날 갑작스럽거나 느린 파괴를 거쳐 사라질 것이기 때문이다. 그러나 "지금, 여기, 파국

으로 다가오는 것은 바로 이것이다"라고 말하는 것, 우리가 상상하지 못했던 연약한 형상으로, 역사의 불길에 던져진 형상으로 이것이 다가온다고 말하는 것은 더욱 어렵다. 파국을 보는 일, 이는 파국이 다가오는 것을 감춰진 특이성 안에서, 피에르 자위Pierre Zaoui가 최근 질 들뢰즈의 모티프 중 하나로 발전시킨 특수한 "침묵하는 균열,"[4] 파국이 기척 없이 파들어 간 그 균열 안에서 보는 것이다. 그리고 모든 것이 불탈 때, 그 누구도 걷잡을 수 없을 정도로 파국이 최고조에 이를 때, 파국의 회오리를 겪으며 미래의 죽음을 보는 고통 속에서도 희망을 잃지 않는 이들에게 남은 것은 파국을 다룰 미래 역사를 위한 증언, 아카이브, 문헌 조사에 호소하는 에너지뿐이다. "우리는 우리의 민중을, 일상의 소용돌이에 지금 또한 항상 휩쓸려 가는 우리의 모든 민중, 남성, 여성, 청년과 장년을 향한다. 살아 있고, 고통받고, 보고 듣고 있는 이들에게 외치기 위해서. 역사가가 되어라! 〔…〕 문서를 기록하고, 적고, 모아라!"[5]

4 G. Deleze, *Logique du sens*, Paris, Les Éditions de Minuit, 1969, pp. 180~89("Porcelaine et volcan") et 373~86("Zola et la fêlure"). P. Zaoui, *La Traversée des catastrophes. Philosophie pour le meilleur et pour le pire*, Paris, Éditions du Seuil, 2010, pp. 319~46을 보라.

5 I. L. Peretz, Jacob Dinezon et S. Ansky(1915), D. G. Roskies, "La Bibliothèque de la Catastrophe juive," trad. J. Ertel, Pardès, n° 9~10, 1989, p. 203에서 인용.

2. 화재경보기

우리는 우리에게 예고된 파국에 대한 주의를 줄 사유, 역사, 그리고 아마도 예술 행위를 기다릴 수 있다. 발터 벤야민은 특히 역사가 "화재경보기*Fuermelder*"로 작동하고 있는 순간에 각자는 역사를 생각하게 된다고 말했다. 이것은 여하튼 벤야민이 아끼는 표현인 **역사에 대한 시선***vision*—분명 시선이라고 적는다—이 우리에게 내리는 수많은 명령 중 하나다. 즉 "불꽃이 다이너마이트에 닿기 전에 심지를 잘라야 한다." 벤야민은 정치적 사유와 행위는 "위험*Gefahr*" "개입*Eingriff*" 그리고 (제대로 설명하지 않지만, 충분히 타당한 직관에 따라 주장하는) "템포*Tempo*" 또는 리듬, 이 세 가지 요소로 연결된 의미와 형식화된 감수성, 그의 표현을 빌리자면 "기술적" 감수성 안에서만 존재한다고 확신한다.[6]

　1940년, 벤야민 자신에게 각별한 위험의 순간이던 이때, 그는 역사가의 임무가 역사를 단순한 참조 대상이나 **경배***révérence*의 대상으로 삼는 것에 대체로 조용히 만족한 채 *tenir* 과거로 **되돌아가는 것***revenir*이 아니라, 마주한 위험의 현행성, 즉 파국적 형세의 현행성과 **위급함***urgence* 속에서 자기 힘으로 **돌발하는***survenir* 것을 회고하는 것*souvenir*이라고 다시

6　　W. Benjamin, *Sens unique* (1928), trad. J. Lacoste, Paris, Maurice Nadeau, 1978 (éd. revue, 1988), p. 193 (trad. modifiée).

한번 강조해야 했다. "역사가의 일은 '어떻게 사태가 일어났는지' 아는 것을 의미하지 않는다. 위험의 순간에 솟아오르는 기억을 얻는 것이다. 위험의 순간 역사적인 주체에게 예고 없이 주어지는 과거의 이미지를 붙잡는 (…) 일에 관한 것이다."[7] 실제로 "기억의 장소"의 합의된 행렬 속에서 과거의 파국을 **기념하는 일**commémorer과 일어날 화재의 관점에서 현재 상황을 조망하기 위해 과거의 파국을 **복기하는 일**remémorer은 같은 일이 아니다.

3. 보이는 파국과 보이지 않는 파국의 결합

그러한 교훈을 간직하는 일은 왜 이렇게 어려운가? 위험의 움직임, 징후를 보이는 파국, 광산 갱도 안에 쌓이는 가스가 **다가오고 있는 것을 보는 일**, 심지어 단지 보는voir[8] 일 하나가 왜 이렇게 어려운가? 나는 여러 가능성 중 하나의 가설을 시험해보려고 한다(당연히 이 가설은 보편적인 역사의 법칙 같은

7 W. Benjamin, "Sur le concept d'histoire"(1940), trad. M. de Gandillac revue par P. Rusch, Œuvres, III, Paris, Gallimard, 2000, p. 431. M. Löwy, Walter Benjamin: avertissement d'incendie. Une lecture des thèses "Sur le concept d'histoire," Paris, PUF, 2001, pp. 50~54를 보라.

8 (옮긴이) 동사 voir는 '보다'와 '알다'의 뜻을 갖는다.

것을 소묘하는 가설을 자처하지 않는다). 하나의 파국은 자신과 동시대적인 또 다른 파국에 의해 감춰질 때면 **보이지 않**고, "오는 것이 보이지 않을 것"이다. 역사의 주어진 순간에 전체 광경을 차지하는 **명백한**_obvie_ 파국 말이다.

아마도 여기서 벤야민적 교훈의 다른 국면을 상기하는 것이 적절할 것이다. 1940년 「역사의 개념에 대하여」의 작가가 역사의 가독성—이것은 역사 "가시성_Sichtbarkeit_"의 조건, 역사 이해 가능성 또는 "인식 가능성_Erkennbarkeit_"이라는 인식적 지위와 짝을 이룬다—이라고 이름 붙인 것은 오로지 섬광, 줄무늬, 폭발, 이중 혹은 이단 로켓이 가로지를 때, 작가 스스로 "변증법적 이미지"라 부르는 시간의 몽타주로 도래한다. "각각의 현재는 같은 시대에 속한 이미지에 의해 규정된다. 각각의 현시간_Maintenant_은 규정된 인식 가능성의 현시간이다. 현시간과 함께 진리는 폭발할 때까지 시간으로 장전된다."[9] 마치 역사적 진리의 갱도 안에서 시간 자체가 광산 가스인 것과 같이. 매번 파국적 힘을 **냄새 맡고**, 보고, 예견하고, 알아보고, 예측하기 위해 우리가 되돌아가야 하는 갱내의 가스인 것과 같이.

따라서 가설은 다음과 같다. 하나의 파국을 알아보지 못

9 W. Benjamin, *Paris, capitale du XIX^e siècle. Le livre des passages(1927-1940)*, trad. J. Lacoste, Paris, Les Éditions du Cerf, 1989(éd. 1989). p. 479.

한다면 이는 단지 보이지 않기 때문이다. 파국이 보이지 않는 다면 이는 단지 읽을 수 없기 때문이다. 파국이 더 눈길을 끄는 파국, 합의된 방식으로 더 잘 알려지고, 보이고, 해독되는 파국의 지하 텍스트, 배경, 양피지, 페이지 하단의 주석만을 구성하는 한, 파국은 읽을 수 없을 것이다. 그래서 제2차 세계 대전 시기 일어났던 튀르키예 군대의 소요가 아르메니아 인 종학살을 수면 아래에 감추어버릴 수 있었다.[10] 일찍이 존재 했던 유럽 유대인 파괴 상황에 관한 자료는 제2차 세계대전 의 전략—추축국 전력과 연합국의 대결, 동부 연합국과 서부 연합국의 대결—속에서 "인식 가능성"과 "가독성"을 얻지 못했다. 르완다 권력투쟁의 단순 갈등에 속한 것들이 르완다 의 인종학살을 감춘다. 라오스 지역의 프랑스 식민주의와 미 국 제국주의의 정치적·군사적 실패에 대한 역사적 판단이 이 지역에서 진행 중인 라오스 몽족의 학살을 완전히 감춘다.

전쟁은 끔찍한 일이면서도 줄곧 이야기된다. 전쟁은 아 주 쉽게 언어의 모든 영역과 "일어나고 있는 일을 보는" 우리

10 〔옮긴이〕 국제법이 인종학살로 규정한 사례 중 하나인 아르메니아 인종학살은 제1차 세계대전 시기인 1915년 봄과 1916년 가을 사이 튀르크 단일 민족 국가 건설을 꿈꾸던 오스만 제국에 의해 자행된 아르메니아 인종에 대한 조직적 학살을 지칭한다. 오스만 제국에 거주하고 있던 1500만 명의 아르메니아계 인구 중 최소 600만 명, 최대 1200만 명 이상이 직접 처형, 강제 이주 등으로 사망했다. 아르메니아인들은 "거대한 범죄Medz Yeghern" 또는 "파국Aghet"이란 표현으로 이 학살을 지칭한다.

의 능력을 차지한다(전쟁에 대한 문학 장르가 존재할 정도다. 고대에는 이를 서사시라 불렀다). 하나의 파국은 우선 목소리 없이 남아 있다. 우리가 이를 믿지 않고 우리가 "상상할 수 없는 것"이라고 말하기 때문이다. 이 때문에 우리는 전쟁을 볼 수 없다(전쟁 중에는 그 과정을 이야기로 쓰기가 특히 어렵다). 그러나 이러한 모든 상황 탓에 결코 하나의 파국이란 존재하지 않음을 인식하는 일이 더욱 중요해진다. 각각의 파국적 순간에는 적어도 두 파국이 결합하고, 비밀스럽게 갈등하거나, 나란히 존재한다. 각각의 위험 안에서는 적어도 두 가지 위험이 결합하고, 각각의 정치적 개입 안에서는 적어도 두 가지 목적이 결합하며, 각각의 리듬 안에서는 적어도 두 가지 시간이 결합하고, 각각의 증상 안에서는 적어도 두 가지 문제가 결합한다. 각각의 문장 안에서는 적어도 두 낱말이 결합하고, 각각의 이미지 안에서는 적어도 두 가시성이 결합한다.

4. 나쁜 공기

광산 가스는 무색무취의 가스다. 주로 메탄으로 구성되고 소량의 에탄, 수소 분자 이온, 디아조트, 석탄 가스로 구성되어 있다. 광산 가스 자체는 무독하다. 그러나 극도로 연소성이

강해서—거의 항상 **재앙**이라고 불리는—폭발 사고로 광부 수천 명을 죽였다. 이런 이유로 광부의 램프 속 불꽃은 안전 장치가 된 불꽃이다. 불꽃의 특수한 "배광"이 광산 갱구의 공기 속 광산 가스의 함량이 과도해져 위험할 정도가 되었다고 알리면, 연소용 특수 여과장치로 공기를 주입한다. 백금 촉매 연소장치의 광산 가스 감지장치는 1950년대에 만들어져 석탄 광산이 문을 닫던 2000년 무렵까지 사용되었다. 그보다 앞선 시기에는 새장의 새를 사용했다. 위험한 가스가 나타나면 새가 깃털을 부풀린다고 추정했기 때문이다.

19세기 광부가 쓰던 말로 이 방법은 **나쁜 공기**_mauvais air_ 라고 불리었다. 폭발 위험이 **다가오는 것을 보는** 정신적 직관, 그리고 그와 동시에 질식에 대한 신체적 인상을 통해 목과 폐가 **가스를 감지하는** 것으로 보인다. "(항상) 공기는 한층 더 유독해졌고 램프 연기와 역한 입김, 질식할 것 같은 광산 가스가 거미줄처럼 눈을 괴롭히면서 공기를 데웠다. 밤바람만 이를 쓸어갈 수 있었다. 땅의 무게 아래, 두더지 굴의 바닥에서 불이 붙은 듯한 가슴 속에 더는 숨이 남아 있지 않은 이들이 늘 두드리고 있었다."[11]

11 É. Zola, _Germinal_ (1885), p. 1174.

5. 생테티엔 광산 가스 폭발

프랑스 국립도서관 도서 목록에서 나는 "광산 가스"라는 낱말에 해당하는 261개의 서지 중 백과사전식으로 종합해놓은 몇몇 자료[12]를 제외하고 생테티엔 광산 학교와 광산 가스 상설 연구위원회가 출간한 기술 자료집을 찾아냈다. 이 발행물은 19세기와 20세기에 사고 징후학, 위험의 산업적 통제, 즉 폭발로 인한 손상의 치료법을 정립하고자 했다.[13] 소설, 단편 소설, (피에르 브라쇠르Pierre Brasseur와 마르셀 달리오Marcel Dalio의 작품을 포함한) 희곡, (카를 그루네Karl Grune의 1923년 작 〈광산 가스Grisou〉나 게오르크 빌헬름 파브스트Georg Wilhelm Pabst의 1931년 작 〈광산의 비극La tragédie de la mine〉을 우선 꼽아볼 수 있는) 영화, (앙리 캉델Henri Candelle이라는 이름의 광부가 쓴 〈광산 가스의 속임수Grisou trompeur〉라

12 특히 다음을 보라. H. Le Chatelier, *Le Grisou et ses accidents*, Paris, Octave Doin, 1890. H. Le Chatelier, *Le Grisou*, Paris, Gauthier-Villars & Masson, 1892. J. Berger, *La Mine et les mineurs: les mines d'autrefois et d'aujourd'hui. Ce que l'on voit au fond des mines. Le grisou. La vie du mineur. Les industries de la houille*, Paris, Armand Colin, 1914. L. Crussard, *Mines, grisou, poussières*, Paris, Octave Doin, 1919.

13 특히 다음을 보라. C. Bourguet, *Brûlure par le grisou et accidents produits par son explosion dans les mines de bouille*, Paris, Coccoz, 1876. A. Du Souch, *Commission du grisou. Rapport sur la réglementation de l'exploitation dans les mines à grisou*, Paris, Dunod, 1881.

는 곡과 에디트 피아프가 노래한 훨씬 더 유명한 다른 곡을 포함한) 노래들 역시 발견했다.

역사상 유명한 광산 가스 폭발의 긴 목록을 살피던 중 나는 전쟁이나 대량 살상에 속하지 않고 산업재해라 명명되는 영역에서 반복적으로 일어났던 어마어마한 대살육에 충격을 받았다. 2005년 3월 광산업 조합은 1,099명의 사망자를 낸 1906년 3월 10일의 쿠리에르 참사 추념의 일환으로 여러 광산 가스 폭발 사망자 수를 집계했는데, 이는 42,614명에 이르렀고, 이 중 중국 광산에서는 2004년 한 해에만 사망자가 6천 명에 달했다.

나는 생테티엔 탄전에서 반복적으로 발생한 사고에 대해서도 충격을 받았다. 1829년 3월 리브-드-지에르의 생트바르브 광구(사망 23명), 1839년 클라피에 광구(사망자 수 미상), 1840년 7월 엘베섬 광구(31명 사망), 1842년 10월 피르미니의 생샤를 광구(15명 사망), 1842년 11월 리브-드-지에르의 에가랑드 광구(10명 사망), 1847년 1월 메옹 광구(7명 사망), 1847년 10월 위니외의 프레스 광구(3명 사망), 1856년 피르미니의 생샤를 광구(14명 사망), 1861년 6월 퐁프 광구(21명 사망), 1861년 3월 아베즈 숲 광구(12명 사망), 1869년 8월 피르미니의 몽테로드 광구(29명 사망), 1871년 11월 자뱅 광구(72명 사망), 1876년 2월 역시 자뱅 광구(216명 사망), 1887년 3월 샤

텔뤼 1 광구(79명 사망), 1889년 7월 베르피외 1 광구(207명 사망), 1889년 7월 같은 달 뇌프 광구(25명 사망), 1890년 7월 빌레뵈프 광산 조합 펠리시에 광구(113명 사망), 1891년 12월 마뉘팍튀르 광구(60명 사망), 1899년 7월 다시 펠리시에 광구(48명 사망), 1924년 10월 로슈-라-몰리에르의 콩브 광구(48명 사망), 1939년 10월 루아르 광구(39명 사망), 1968년 5월 로슈-라-몰리에르의 샤를 광구(6명 사망).

6. 감지된 역사의 책장 넘기기

1968년 5월 로슈-라-몰리에르의 샤를 광구? 6명 사망? 나는 아무 기억이 없다. 1968년 5월 나는 내가 태어난 생테티엔에 여전히 살고 있었다. 당시 나는 열다섯 살이었다. 청년 공산주의 연합 소속의 고등학교 동창들이 기억나는데 이들은 아무도 죽지 않은 생테티엔의 학생 "시위"에 참여했다. 이 역사 앞에서, 어렴풋하게 어떤 슬픔과 고독, 어떤 물러섬이 떠오른다. 하지만 로슈-라-몰리에르 샤를 광산의 탄광 사고에 대해서는 아무런 기억이 없다. 오늘날 나는 가장 단순한 역사가의 기술을 사용하여 국립도서관에서 261개의 관련 자료를 찾고, 그중 1876년 2월 생테티엔에서 쓰인 텍스트를 구한다. 나

는 탄광 사고 구조 작업에 참여했던 광부가 사고의 끔찍한 결과를 묘사하는 문장을 옮긴다. "가로막힌 작업장 안에서 우리는 숨이 턱 막히는 공기를 들이마셨다. 〔…〕 야간조 노동자들이 열심히 흙을 걷어내는 일을 담당했다. 내 앞 여기저기에 죽음만이 보였다. 끔찍했다. 우리는 까맣게 타서 들러붙은 불행한 무리를 여럿 발견했다. 어떤 곳에는 시신 더미가 있었다. 거칠게 이들을 떼어내야 했다. 담요 아래 시신을 눕혔다. 또 어떤 이들은 죽음이 급작스럽게 타격했을 때 하고 있던 작업 자세를 유지하고 있었다. 우리는 입구에 인간의 잔해를 모아두고 앞으로 계속 걸어갔다. 램프의 희끄무레한 빛 아래에서 파편 더미 가득한 광산 내부가 보여주는 광경, 뒤집힌 갱도, 살육된 시신들은 환영과도 같았다. 우리는 조심스럽게 나아가며 우리 앞으로 열리는 갱도를 떠받쳤다. 붕괴를 염려해야 했다. 〔…〕"[14]

이 텍스트를 읽은 덕분에 1876년 2월의 "파국"과 내 동

14 〔작자 미상〕, *Catastrophe de 4 février 1876 au puits Jabin à Saint-Étienne (Loire). Explosion du feu grisou dans les galeries creusées à 366 mètres de profondeur, 216 victimes*, Saint-Étienne, Balay, 1876, p. 2. 1868년과 1889년에 쓰인 다음 두 편의 작자 미상 기록물도 같은 종류에 속한다. *Mines de Saint-Étienne. Grande catastrophe causée par le feu grisou, avec explosion et éboulement des mines de Saint-Étienne. 57 mineurs tués dans le puits de la Grande Compagnie*, Moulins, Fudez Frères, 1868. *Terrible catastophe [à Saint-Étienne]. Explosion de grisou, 200 victimes*, Paris, Baudot, 1889.

시대의 파국인 1968년 5월 로슈-라-몰리에르 샤를 탄광의 파국을 더 잘 기억하게 될 것인가? 이 기억상실을 어떻게 이해할 것인가? 〔그것들을 기억하게 된 것은〕 아마도 책장을 넘기며 나의 역사 지각—가시성, 인식 가능성, 가독성[15]—을 구성하는 **템포들**을 재발견한 덕분일 것이다. 역사는 일반적이고, 가족적인 동시에 계보학적이고, 맥락적이다. 실제로 일반적인 지평에서, 나는 1968년 5월의 사건이 생테티엔 거리에 남긴 최루 가스 냄새를 맡을 수 있다. 가족의 지평에서, 나는 응급실 가스의 작용을 관찰해야 할 것이다. 죽어가던 엄마가 벨뷔 병원에서 의탁했던 〔산소호흡기의〕 가스 말이다. 계보학적 지평에서, 나는 치클론 B 가스의 작동을 상상하려 해보았다. 생테티엔에서 일하기 위해 1925년 폴란드에서 왔다가 1944년 이웃에게 유대인이라 고발당하고 아내와 다른 가족들과 함께 캠프로 보내졌던 내 할아버지 조나스의 폐에 작동했던 가스. 그러나 맥락의 지평에서, 나는 샤를 탄광의 광산 가스 냄새를 감지하지 못했던 것이 사실이다. 나는 내 주

15 〔옮긴이〕 디디-위베르만은 벤야민의 "인식 가능성"과 "인식 가능성의 현재" 개념을 독해하면서 위급한 현재, 곧 위기 상태가 되었을 때, 과거의 역사가 "자기 힘"으로, 곧 비자발적이고 무의식적으로 돌발한다는 점을 강조해왔다(본서 p. 10 참조). "인식 가능성"은 역사의 주체가 현재의 맥락에서 의식적, 적극적으로 과거를 재해석할 수 있게 된다는 것을 의미하지 않는다.

변, 내 눈앞에서, 말하자면 내 코앞에서 일어난 사회적인 파
국이 다가오는 것을 보지 못했다.

7. 연결하기, 펼치기, 다시 붙이기. 광산을 찍기.

왜 오늘에야 유년의 추억을 산업적·사회적인 재앙과 연결
하는 것일까? 생테티엔 건물 위 도처, 대지에까지 내려앉았
던 검은 먼지, 동급생들이 내비치던 가난과 같은 유년의 기억
일부와 내가 여하튼 열여덟 해를 보냈던 도시를 유린한 산업
적·사회적 재난을. 발생 당시에는 또렷하게 이해하지 못했던
이 재난을. 나는 무슨 일이 있었던 것인지 잘 알고 있다고도
할 수 있다. 석유, 수입 석탄과의 경쟁에 직면해서 루아르 탄
광은 1960년대 말 이후 줄곧 적자 상태였다는 것, 1945년에
2만 6천 명이었던 고용된 광부의 수는 1963년이 되면 1만 명
에 불과하게 되고, 1973년이 되면 3천 명이 되며, 마뉘프랑스
라는 기업이 파산 신청을 하고, 지아트GIAT 사가 경영권을 행
사하게 된 아름 공장이 전력으로 해고를 단행하는 동안, 마지
막 광구인 피조Pigeot 광구는 1983년 문을 닫는다는 사실 같
은 것 말이다.

　회고 전체, 시간의 가독성 전체를 구성하는 몽타주를 통
해 이러한 질문에 답하게 된다. 사회사와, 사회사 표면에 형

〔도판 1〕 요리스 이벤스와 헨리 스트로크, 〈보리나주〉, 1932~33, 35mm
흑백, 34분. (석탄 광산 내부 장면)

성된 모래알에 지나지 않는 개인적 기억을 **이어붙이기** 위해
나는 결과를 일정 정도 구별하여 감지할 수 있었던 재난을 **펼
쳐야** 했다. 크고 작은 재난, 측정할 수 없으나 함께 존재하는
상이한 겹겹의 재난을 말이다. 이 역사적 재료 속에서 무엇인
가를 **읽기** 위해 나는 (아직 알려지지 않은 과거를 향해 다시
거슬러 가면서remonter) 시간을 **재몽타주**remonter[16]해야 했고,

16 　〔옮긴이〕 이성의 오용을 비판하기 위해 비판적 이성이 필요하다면
이미지를 비판하기 위해 필요한 것은 비판적 이미지다.
재몽타주는 비판적 이미지를 생산하기 위해 이미지의 기존 조합을
해체하고 재구성하는 디디-위베르만의 주요한 방법론이다. 특히
'역사의 눈L'œil de l'histoire' 시리즈 중 『겹은 시간의 재몽타주

〔도판 2〕 비토리오 데 세타, 〈수르파라라〉, 1955, 35mm 컬러, 9분.
(유황 광산 내부 장면)

심지어 (연대기 안에서 이접하는 요소들을 함께 재조립하면
서) 시대*les temps*를 재몽타주해야 했다. 사태를 가시화하고,
사태의 "인식 가능성"의 현재 속에서 사태에 비판적 역량을
마련하는 것은 바로 대조와 차이다. 마치 우리 자신의 과거를
이해하려면, 지나간 시간에 기대어 미래에 관한 자신의 근심
을 만들어내는 시대착오적 재몽타주, **위험을 감지하는** 행위에
내재한 이 특수한 지식으로 현재를 재조정할 줄 알아야 하는
것처럼 말이다.

그런데 그러한 과거와 현재의 만남이나 우리의 여기와

Remontage du temps subi』(Les Éditions de Minuit, 2010)는 제2차
세계대전 영상 이미지 아카이브에 대한 에밀 바이스Emil Weiss,
하룬 파로키Harun Farocki 등의 재몽타주 작업을 다룬다.

23

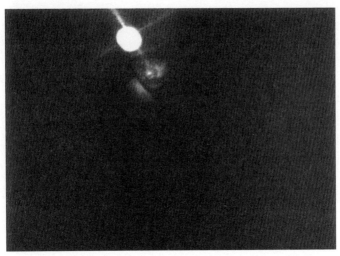

[도판 3] 스티브 매퀸, 〈웨스턴 디프〉, 2002, 8mm 컬러 필름을 비디오로,
24분. (금광 장면)

어떤 저기의 만남이 나로 하여금 재난 당시에는 "일어날지 알
지" 못했던 생테티엔 광산 재난을 고유한 방식으로 돌이켜
보게끔 한다. 그러한 만남은 매우 낯선 것이지만—그렇게 보
인다—상기의 몽타주가 가진 덕이나 힘이 바로 그러한 것이
다. 나에게 이는 먼 곳의 영화를 발견하는 일과 연결되어 있
다. 바로 1999년과 2001년 사이 중국 북부 선양의 산업계가
붕괴한 것에 따른 사회적 참사가 아홉 시간 동안 펼쳐지는 왕
빙Wang Bing의 영화〈철서구铁西区, West Of The Tracks〉말이다.
이는 또한 비참함과 굶주림으로 이어지는 실업만큼이나 위
협적인 고된 산업 노동으로 고통받는 삶에 대해 날카로운 의

24

[도판 4] 마리-조 아이아사, 피에르 귀르강, 에런 시버스,
〈플래키와 동료들—철마〉, 1978~2007, 16mm 흑백 및 컬러, 104분.
(광부의 무덤을 파고 있는 광부들 장면)

식을 지니고 있던, 선양의 바로 그 지역에서 유년기를 보냈던
빙리Bing Li와의 대화에도 빚지고 있다(나는 마치 잃어버린
낙원의 시대를 이야기하듯 빙이 나에게 이 모든 고된 이야기
를 해주었다는 데에도 크게 놀랐다. 아마도 이 낙원에서 잃어
버린 것은 사회적 연대, 보편적인 상호부조일 것이다. 갑자기
나는 이러한 연대가 내가 보지 못했던 시대의 생테티엔에도
도처에 있었다는 것을 기억해낸다).

　　그래서 나는 요리스 이벤스Joris Ivens와 헨리 스트로크
Henri Storck의 클래식 〈보리나주Misère au borinage〉(1933)나
비토리오 데 세타Vittorio De seta의 〈수르파라라, 졸포 광산

Surfarara, miniere di Zolfo〉(1955) 같은 영화를 다시 보았다(도판 1과 2). 그리고 2002년 [카셀] 도큐멘타에서 발견한, 남아프리카 금광 노동에 대한 스티브 매퀸Steve McQueen의 아름다운 영화 〈웨스턴 디프Western Deep〉를 도큐멘타 맥락 밖에서 다시 보았다(도판 3). 또한 왕빙의 〈석탄 가격L'argent du charbon〉을 다시 보았다. 1976년과 1983년 사이 피에르 귀르강Pierre Gurgand이 담은 프랑스 북부 광부의 생존 조건에 관한 놀라운 이미지와 말을 재편집한 에런 시버스Aaron Sievers의 최근작 〈플래키와 동료들Flacky et camarades〉[17]을 빼놓더라도 말이다(도판 4). 같은 주제를 다룬 몇 편의 영화는 아직 보지 못했거나, 다시 보지 못했다. 두 친구가 다니엘 세그르Daniele Segre의 〈다이너마이트〉, 루이 다캥Louis Daquin의 〈광부 대파업La Grande Grève des mineurs〉, 뤽 물레Luc Muollet의 〈성게 언덕의 강신술La Cabale des oursins〉, 존 포드John Ford의 〈나의 계곡은 푸르렀다Qu'elle était verte ma vallée〉처럼 잘 알려진 영화나 폴 메예르Paul Meyer의 〈벌써 마른 꽃이 지다Déjà s'envole la fleur maigre〉처럼 덜 알려진 영화들을 추천해주기도 했다.[18] 하루는 서점 테이블 위에서 우연한 행운으로 생테티

17 *Flacky et camarades, le cinéma tiré du noir de Aaron Sievers*, Marseille, Film Flamme-Éditions Commune, 2011을 보라.

18 마리아 쿠르쿠타Maria Kourkouta와 필리프 코트Philippe Cote에게 감사를 전한다.

엔 유년 시절의 동급생 이름—티올리에Thiollier—이 적힌 멋진 책을 한 권 발견하게 되었다. 19세기에서 20세기로 넘어가던 무렵 생테티엔 근처 탄전에서 찍은 사진집이었다.[19]

8.　예지적 왕복로서의 이미지

광산 가스는 무색무취이기 때문에, 앞서 말했던 것처럼 예전에는 어린 새를 새장 속에 넣어 광산 갱도로 들고 내려가는 방법이 이용되었다. 어린 새들이 떨거나 깃털을 부풀리는 것으로 사람들은 위험의 순간이 다가오는 것을 느꼈다. 또는 본다고 생각했다. **도래하는 것을 보는** 예지력을 동물에게 맡기는 이런 행동에는 분명 미신적인 면모가 있다. **깃털 점**을 날카로이 관찰하는 일이 광부들의 "광산 가스를 감지하는" 능력을 날카로이 벼려주었다고 볼 수도 있다. 예지의 새 깃털처럼 작동하는 것이 이미지의 기능 아닐까? 이미지가 떨리거나 "부풀기" 시작할 때 우리는 결정적인 순간, 최악의 경우, 파국적인 사건이 **도래하는 것을 보는** 경계에 서 있지 않나?

19　T. Galifot, *Félix Thiollier, photographies*, Paris, Musée d'Orsay-Éditions courtes et longues, 2012. 특히 D. Cooper-Richet, *Le Peuple de la nuit. Mines et mineurs en France, XIXe-XXIe siècle*, Paris, Perrin, 2002(éd. revue et augmentée, 2011)의 방대한 연구를 보라.

이미지 역시 광산의 새처럼 도래하는 시간을 보는 일에 쓰인다. 여기에서부터 미래를 위한 몇 가지 단서를 전하면서, 과거를 다시 몽타주하면서, 과거로 다시 거슬러 올라가면서, 그렇게 현재를 해체하기.[20] 세 가지 시간성이 각각 다른 시간성을 밝힘으로써—강조하고, 구두점을 찍고, 비판하고, 해방함으로써—이미지들은 과거를 통해 현재를 재몽타주하고 "미래가 도래하는 것을 보는" 데에 쓰인다. 이미지들은 각각 다른 이미지를 밝히고, 강조하고, 구두점을 찍고, 비판하고, 해방함으로써 냉혹함을 아름다움으로 재몽타주하는 데에 쓰인다. 이미지들은 또한 부드러움—부드럽지만 현실적이다—과 연약함—연약하지만 강력하다—으로 역사적 소용돌이의 난폭함을 재몽타주하는 데에 쓰인다. 이 이미지들은 간혹 파국적인 실존적 조건에 답할 줄 아는 인간 몸짓의 이미지들이다.

20 이미지의 "희망" 기능(*Invention de l'hystérie. Charcot et l'Iconographie photographique de la Salpêtrière. Charcot et l'Iconographie photographique de la Salpêtrière*, Paris, Macula, 1982 〔rééd. 2012〕, pp. 141~49)부터 "매복" 상태에 있는 이미지(*Peuples exposés, peuples figurants. L'œil de l'histoire, 4*, Paris, Les Éditions de Minuit, 2012, pp. 220~31)라는 생각까지, 나는 자주 이미지와 시간의 관계를 다루는 상이한 공식을 시도해보려고 했다.

9. 산타 크루스 델 실의
로시오 마르케스의 광산 노래

지금부터 몇 달 전, 2012년 7월 5일 스페인 레온 지방 산타 크루스 델 실의 광산 갱도 바닥에서 엄청난 일이 일어났다. 마리아노 라호이 정부가 지역 탄광 재정을 급격하게 감축하자 6월 8일 광부 일곱 명이 자신들의 광산을 "점령"할 것을 결정했다. 이들은 광산 입구에서 3킬로미터 떨어진 곳 800미터 지하에 물탱크와 들보 들을 조립해 만든 40제곱미터짜리 일종의 임시 캠프에서 지냈다. 이들은 에어 튜브 매트리스 위에서 잔다. 용접기를 사용하여 음식물을 데운다. 차츰 낮과 밤의 리듬을 놓친다. 어둡고 텅 빈 갱도를 따라 한두 시간씩 걸으며 시간을 죽이려 한다. 알프레도 곤살레스Alfredo González는 "습도와 먼지 탓에 숨을 쉬는 것이 제일 힘들다"고 설명한다. 의사 한 명이 정기적으로 이들을 방문하러 온다.

　　무엇이 광부들로 하여금 거대한 결정의 세계, 저 위쪽 정부의 세계보다 자신들에게 덜 위협적으로 여겨지는 이 검은 땅의 위협적인 복부에서 투쟁을 유지해나갈 수 있게 하는가? 당연하게도 먼저 공동 결정이라는 **정치적** 지평이 있다. 지역 주민들뿐만이 아니라 동맹 파업에 들어간 120명 광부 동료들의 지지와 연대가 표면적으로 이들 요구의 근본적인 정당성을 드러냈다. 이들이 보기에 국가가 오래전부터 과도한 투기

를 일삼은 소수의 거대 은행을 돕는답시고 수백억 유로를 투입한 바로 그 시기에 광산 운영에서 2억 유로를 삭감한 것은 근본적으로 부당한 일이었다.

또한 **감정적** 이미지가 있다고 해야겠다. 이 이미지는 이들의 심장이 향하는 곳을 표시한다. 이들은 지하 공간 벽에 아이들의 사진과 사방에서 답지한 지지 메시지 컬렉션을 걸어두었다. 이들은 또한 그들 곁에 일종의 마스코트, 즉 고대의 새-예언 풍습의 잔존을 구현하는 듯 보이는 새장 속 작고 노란 카나리아를 두었다. 카나리아는 먼지로 가득 찬 공기 속에서 노래를 하거나 깃털을 부풀리는 일이 있다. 광부들은 자신들이 겪고 있는 정치적 상황—순식간에 3만 개의 일자리가 위협받는 상황—에 빗대 카나리아에게 **엥가뇨**Engaño(속임수, 속은 사람)라는 매우 아이러니한 이름을 붙인 듯하다. 그리고 작은 새는 그곳에 있음으로써 광부들을 계속 위로한다.

광부들은 숨 막힐 듯 고생스러운 징역형에 집중하기 위해 어떤 외부 방문도 바라지 않는다고 말했다. 이 징역형을 누그러뜨리는 것은 오직 순결한 카나리아와 이들이 자발적 감옥 벽에 붙여둔 몇 개의 사랑의 이미지, 우정의 메시지뿐이다. 신참내기Primitivo라 불리던 광부 한 명이 시련 속 연대의 언어로 증언한다. "우리는 서로 힘을 북돋웠습니다. 우리 중 한 사람이 슬픔에 빠지면 모두 그를 감싸 안았어요." 그렇지

만 2012년 7월 5일, 광부들은 로시오 마르케스Rocío Márquez 와, 광부들이 처한 조건을 **음악 형식**에 놀랍게 **담아낸 바**를 현장에 받아들였다. 로시오 마르케스는 1985년 우엘바에서 태어난 젊은 안달루시아 가수cantaora다. 그녀는 아홉 살 나이에 플라멩코 클럽peñas flamencas에서 노래하기 시작했다. 호세 데 라 토마사José de la Tomasa, 파코 타란토Paco Taranto 같은 심원한 노래의 대가에게 교육을 받기 위해 세비야로 갔고 세비야 대학에서 음악 석사를 마쳤다. 2008년에는 라우니온La Unión 에서 열린 국제 광산 노래 페스티벌 경연에서 네 개의 일등상을 수상했다(이는 현재까지 미겔 포베다Miguel Poveda를 제외하면 마르케스가 유일하다).

이 수상 이력을 통해 우리는 로시오 마르케스가 "광산 노래"라 불리는 스타일, 플라멩코 예술에서는 미네라스 mineras라고 더 단순하게 불리는 음악을 전문으로 하고 있다는 것을 알 수 있다. 이는 타란타taranta[21]라는 장르가 변형된 것으로, 고유한 주제를 가지고 있다. 알메리아의 판당고[22] 범주에 속하긴 하지만, 주로 스페인 내 이민자 광부에게 고유한 레퍼토리를 다룬다. 미네라스의 역사적인 공연자들이 라우니온의 광산 풍경의 일부를 이루고, 엘 로호El Rojo, 엘 포르셀

21 〔옮긴이〕 안달루시아 알메리아 지방의 플랑멩코 음악.
22 〔옮긴이〕 안달루시아 지방에서 유래한 스페인 전통 춤과 음악 스타일로 남녀가 쌍을 이루어 춘다.

[도판 5] 카를로스 카르카스, 〈산타 크루스 델 실의 로시오 마르케스〉,
2012, 비디오, 8분. (광산 밑바닥의 카나리아 장면)

라나El porcelana 같은 이상한 (그러나 한편으로 당연하다 할)
이름을 지니는 것도 놀랍지 않다.[23] 카를로스 카르카스Carlos
Carcas가 촬영한 뛰어난 비디오 시퀀스—보도자료나 활동가
의 자료처럼 노골적인 "예술적" 허세가 전혀 없고, 온라인으
로 접근할 수 있다[24]—는 우선 로시오 마르케스가 안달루시
아에서 산타 크루스 델 실의 광산까지 여행을 하는 것을 보여
준다. 궤도차 소리에 맞춰 우리는 지하 갱도를 가로지른다. 광
부들의 방과 늘어진 덮개 위에 산더미처럼 내걸린 사진과 메

23 A. Sáez, *La copla enterrada: teoría apasionada del Cante de las Minas*,
 La Unión, Ayuntamiento de La Unión, 1998. M. Ríos Ruiz, *El gran
 libro del flamenco, I. Historia, estilos*, Madrid, Calambur Editorial,
 2002, pp. 227~29를 보라.
24 이에 대해 알려준 마티외 페르노Mathieu Pernot에게 감사한다.

[도판 6] 카를로스 카르카스, 〈산타 크루스 델 실로 가는 로시오 마르케스〉,
2012, 비디오, 8분. (광산 터널 장면)

시지가 보인다. 촛대 몇 대와 석고 성모상이 있다. 카나리아가
새장 안에서 폴짝폴짝 뛰고, 지저귐을 들려준다(도판 5).

　　우리는 광부들의 짧은 말과 긴 침묵을 듣는다. 우리는 로
시오 마르케스가 마이크—보통의 경우엔 지상에서 온 메시
지를 밑바닥의 광부들에게 전하는 데 사용된다—앞에 앉아
있는 것을 본다. 그녀는 〈포르 미네라스Por Mineras〔광부를 위
하여〕〉를 부르기 시작한다. 우리는 땅의 창자 안으로 전해지
는 그녀의 목소리 변화 하나하나를 뒤쫓는다(도판 6). 자신
에겐 조금 큰 푸른색 작업복을 입은 그녀가 투쟁 중인 광부들
의 고립 지대에 마침내 도착한 것이다. 고요한 가운데 모두
테이블 주위에 앉아 있다. 이제 그녀가 노래한다. 소박하게,
강렬하게. 시가詩歌의 레트라(가사)에는 그녀가 이를 헌정한

33

광부들, 즉 산타 크루스 델 실 광산 광구 광부들의 이름이 포함되어 있다. 모든 것이 고요히 흘러가고, 광부들이 땅을 바라본다. 소박하게, 강렬하게. 수염이 무성한 박력 넘치는 남성들, 투쟁가들이 소매로 눈물을 훔친다. 올레*olé*는 없다. 축제가 아니다. 우리는 안달루시아에 있지 않다. 다만 마지막 순간에는 모두 서로 포옹한다.

며칠 전 나는 운이 좋게도 로시오 마르케스를 만났다. 그녀는 스페인 광산 밑바닥에서의 공연 장면 속에서처럼 (존재 안에서) 연약하고 소박했고, (예술 안에서) 정확하고 힘차게 여겨졌다. 나는 그녀에게 2012년 7월 5일 선택하여 불렀던 시적 레트라에 대해 물었다. 그녀는 작은 종잇조각에 산타 크루스 델 실 광부들에게 헌정했던 문장 몇을 적어 내게 건넸다. 서로 다른 시대에 속하는 시 세 편의 몽타주였다. 그녀가 말하길, 두 편은 전통적인 레퍼토리에서 가져왔다. 이 중 하나는 니뇨 알폰소Niño Alfonso의 〈광산 노래Cantes de las minas〉 걸작선 레트라 중에서 뽑은 것으로, 동사 cantar(노래하다)와 subir(겪다)가 운을 이루어 노래를 "고양하고," 땅 밑에서부터 "다시 오르게" 한다. 셋째 시는 그녀가 직접 그 상황에 맞춰 작곡했다.

산타 크루스 델 실에서부터
메아리치는 포르 미네라를 듣는다,

땅으로부터 도착한 탄식

이곳에서 자라난 이

땅 없이 살 수 없기에.[25]

시적으로 표명된 정치적 희망, 큰 소리로 말해지고, 음악이
되고, 리듬을 갖춘 정치적 희망인 무엇인가가 현재 상황으로
부터, 고통 자체로부터 솟아오르려면, 선조의 과거를 인용하
고, 몇몇 고대 시가를 다시 읊조려야 했던 것 같다. 무척이나
젊은 여성이 부르는 이 고대 노래를 듣고 있는 청자들(아니,
수신자들)이 처해 있는 조건을 새롭게 형상화하고 있는 어떤
감지된 미래가 광산에 헌정된 여러 노래의 몽타주와 **선사받은
현재**[26]〔봉헌물〕의 언어적 개입을 통해 도래할 수 있으려면, **인
용된 과거**[27]가 있었어야 했던 것 같다. 하지만 왜 이렇게 젊은

25 "Desde Santa Cruz del Sil / Se oye un eco por minera, / Lamentos
que de la tierra / Porque aquel que creció allí / No puede vivir sin
ella."

26 〔옮긴이〕"선사받은 현재présent offert"에서 présent은 '현재'와
'선물'이라는 두 가지 뜻을, offert는 '제공된'과 종교의례의
'봉헌물'이라는 뜻을 함께 가지고 있는 낱말이다. 따라서 "선사받은
현재"는 마르케스의 방문이 마련한(선사한) 현재라는 의미와
희생을 감수하고 지하 갱도로 내려온 마르케스라는 봉헌물이라는
두 가지 의미로 해석될 수 있다. 이어지는 문장에서 디디-
위베르만은 마르케스를 시대착오적으로 출현하는 고대 그리스의
님프에 비교한다.

27 〔옮긴이〕2015년 디디-위베르만은 '역사의 눈' 시리즈의 다섯번째

사람이어야 하는가? 아비 바르부르크Aby Warburg[28]가 기를란
다이오Ghirlandaio가 그린 장면에서 알아본 님프Ninfa,[29] (현재
적이고 기독교적인) 맥락 안에 시대착오적으로 출현한 이교
도적 과거의 님프처럼, 로시오 마르케스는 우리 기억의 가장
"고대적" 지층에서부터 솟아오를 만큼 "젊은" 존재여야 했다
(그녀가 공연한 광부의 노래를 알고 있는 이들은 분명 오늘
날의 광부가 아니라 예전의 광부이다).

모든 과거는 오늘날의 "청춘" 자신들에 의해 인용될 가
치가 있다. 〔과거가〕격려로서, 기원으로서, 즉 미래에 관한
숙고나 현재의 필수적 위급성 속에서 의도를 가진 형식으로
변할 수 있으려면. 조르조 아감벤이 "인류의 골동품 수집가
인 아이들은 그들의 손에 주어지는 모든 낡은 물건들을 가지

　　　　책으로, 장-뤽 고다르와 역사의 문제를 주제로 삼은 『장-뤽
　　　　고다르가 인용하는 과거Passés cités par JLG』를 출간한다. 이
　　　　저작에서 디디-위베르만은 고다르가 "인용의 방법"을 통해 판사,
　　　　검사, 피고, 서기의 모습으로 역사, 곧 "과거"를 심판하는 법정에 서
　　　　있다고 말한다.

　28　〔옮긴이〕독일 출신의 미술사학자 아비 바르부르크(1866~1926)가
　　　　몰두했던 정념 형식, 이미지 아틀라스, 무無시간성, 기억 등의
　　　　주제는 디디-위베르만의 아나크로니즘, 잔존, 몽타주, 정념 이미지,
　　　　인류학적 이미지 사유에 광범위하고 직접적인 영향을 미쳤다.

　29　〔옮긴이〕초기 르네상스 시기 피렌체 화가 기를란다이오
　　　　(1448~94)가 그린 기독교적 맥락의 그림 〈세례 요한의 탄생〉속
　　　　여성에 대한 아비 바르부르크의 해석을 가리킨다. 바르부르크는
　　　　이 여성을 고대 그리스의 피오렌티나 님프Ninfa Fiorentina의
　　　　출현으로 해석했다.

고 논다. 그래서 우리가 망각한 세속의 오브제와 행동은〔아이들의〕놀이 속에 보존된다. 낡은 것은 무엇이든 **장난감**이 될 수 있다"[30]고 적절하게 환기했던 것처럼, 유년기와 역사는 상호적으로 보충될 수 있는 관계이다. **놀이되는/연주되는** 모든 것은 시의 형식 안에서, 인용의 상태로 존재하는 바로 그 과거로부터 **미래**가 될 수 있을 것이다.

10. 파솔리니가 주변의 '정상성' 속에서 위급함, 광산 가스의 냄새를 감지할 때:〈분노〉

광산 가스를 감지하기란 얼마나 어려운 일인가. 잘 드러나지 않는 것을 볼 줄 아는 것, 역사의 "나쁜 공기"—나쁜 시간—가 나타났을 때 문득 새의 퍼덕이는 날갯짓을 깨닫는 것 역시 매우 어렵다. 파국에서 지나가는 시간의 외면적 정상성("혼자 지나가는 것"처럼 보이지만 실제로는 그 아래에서 최악의 것들이 "지나가는")보다 더 교활한 것은 없다. 이것이 정확하게 피에르 파올로 파솔리니가 동시대의 역사적·인류학

30 G. Agamben, *Enfance et histoire. Destruction de l'expérience et origine de l'histoire* (1978), trad. Y. Hersant, Paris, Payot, 1989, p. 89. (강조는 인용자).〔『유아기와 역사』, 조효원 옮김, 새물결, 2010, p. 135 참조.〕

적·정치적·미적 상태에 대한 시적 다큐멘터리 몽타주인 〈분노La rabbia〉[31]에서 취한 관점이다. 최소한의 참고 사항을 언급하자면 때는 미하일 롬Milkhaïl Romm이 〈일상의 파시즘Le Fascisme ordinaire〉을 제작하기 3년 전, 장-뤽 고다르Jean-Luc Godard가 최초의 〈영화 전단Films-tracts〉을 제작하기 6년 전인 1962년 여름이었다. 파솔리니는 소규모 제작자 가스토네 페란티Gastone Ferranti의 제안을 받아들여 이탈리아 〈몬도 리베로Mondo libero〉라는 "뉴스 영화" 아카이브에 보관되어 있던 9만 미터의 필름을 사용해 몽타주를 하게 된다. 1962년 7월 16일 계약이 체결되었다. 이어지는 가을, 철학적 우화인 〈리코타La ricotta〉 프로젝트[32]가 진행되는 동안, 파솔리니 스스로도 "살인적"이라고 밝힌, 세밀하여 체력을 고갈시키는 모비올라[33] 편집 작업이 시작되었다. 파솔리니는 〈몬도 리베로〉 아카이브의 필름 푸티지에 〈이탈리아-소비에트〉 아카이브의

31 〔옮긴이〕 이 영화는 국내에 DVD가 출시되었다. 피에르 파올로 파솔리니, 〈분노〉, 다온미디어, 2015.

32 〔옮긴이〕 영화 〈리코타〉는 1963년 프랑스와 이탈리아의 네 감독이 참여한 스케치 영화 〈로고파그Rogopag〉에 포함된 영화다. 파솔리니와 프랑스 감독 고다르, 이탈리아 감독 로베르토 로셀리니Roberto Rossellini, 우고 그레고레티Ugo Gregoretti가 참여했다. 파솔리니의 〈리코타〉가 종교를 모욕한 혐의로 상영금지 조치를 받게 되면서 개봉 당시 다른 세 감독의 영화만으로 상영되었다.

33 〔옮긴이〕 아날로그 편집기.

일부 영상, 대중 잡지와 예술 도록에서 뽑은 사진을 추가해야
했다.[34]

 숏을 몽타주하고 코멘터리를 붙이는 작업을 하고 있던
1962년 9월 20일, 파솔리니는 『비에 누오보Vie nuove』에 이 작
업의 주제를 밝히는 종합적이고 예견을 담은 텍스트, 영화의
"트리트먼트"를 발표했다. 이 텍스트는 현시간의 현상적 정
상성에 대한 언급으로 시작된다. "전쟁 직후 그리고 전후 세
계에 당도하는 것은 무엇인가? 정상성이다."[35] 정상성, "물론,
정상성già, la normalità!" 전쟁 직후 그리고 전후 시대에는 모
든 것이 한층 나은 것, 다시 말해 "최선의 상태"를 향해 나아
가지 않는가? 이제 시대는 혼자 돌아가는가? 파솔리니는 이
세계가 **우리의 무분별함을 야기할 뿐**이라고 곧장 답한다. "정상
성의 상태에서 우리는 자기 주변을 돌아보지 않는다. 주변의
모든 것이 '정상적'인 모습을 드러내고, 비상시의 흥분과 감
정을 상실한다. 인간은 고유의 정상성 속에서 잠이 든다. 자

34 R. Chiesi(dir.), *Pier Paolo Pasolini: La rabbia*, Bologne, Edizioni
 Cineteca di Bologna, 2009, pp. 7~10을 보라. 2007~2008년
 타티 산귀네티Tatti Sanguineti의 아이디어를 토대로 주세페
 베르톨루치Giuseppe Bertolucci는 DVD 간행으로 이어진 영화 복원
 작업을 진행했다(같은 책, p. 219).

35 P. P. Pasolini, "Il 'trattamento'"(1962), *Tutte le opere. Per il cinema, I*,
 éd. W. Siti et F. Zibagli, Milan, Arnoldo Mondadori Editore, 2001, p.
 407(R. Chiesi(dir.), *Pier Paolo Pasolini: La rabbia*, pp. 13~14에도
 동일한 텍스트가 실려 있다).

신에 대해 생각하는 것을 잊고, 심판의 습관을 잊는다. 자신이 누구인지 물을 줄 모른다."[36]

정상성, 또는 우리가 알지 못하는 파국. 파솔리니가 보기에 이탈리아라는 특별한 맥락 속 파국은 1954년 철학 및 문학 박사, 반反파시스트 투쟁가, 기독민주당 창립자이자 위원장, 그리고 미래에 로셀리니의 〈1년Anno uno〉의 주인공이 될 알치데 데 가스페리Alcide De Gasperi의 "회색 장례식"[37]에서 상징적으로 시작된다.[38] 파솔리니가 단편적으로 언급하는 "정상화"의 세계가 이제 시작된다. "평화 속에서 국제관계의 메커니즘이 다시 시작된다. 각료들이 잇따라 지나가고, 공항에서는 장관, 대사, 특사가 비행기 램프에서 내려와 웃으며 멍청하고 헛되고 텅 빈 말, 거짓말을 하는 것이 보인다. 평화의 시기에 우리의 세계는 끔찍한 증오와 반공주의를 토해낸다. 냉전과 독일 분단의 바탕 위에서 새 역사의 주역을 맡은 새 얼굴들이 모습을 드러낸다. 흐루쇼프, 케네디, 네루, 티토, 나세르, 드골, 카스트로, 빈 벨라."[39] 이 시기 "신자본주의"가 발전한다. 그 결과 인간 삶의 모든 국면이 영향을 받는다. 문

36 같은 책, p. 407.
37 같은 책, p. 407.
38 〔옮긴이〕 이탈리아 감독 로베르토 로셀리니는 1974년, 실존 정치인이었던 알치데 데 가스페리의 삶을 경유해 전후 이탈리아의 정치적 재건 과정을 다룬 극영화 〈1년〉을 연출했다.
39 같은 책, p. 408.

화의 세계까지. "고급 문화"의 더 정교한 세계인 추상회화와 "대중문화"의 천박한 세계인 텔레비전 이미지가 동시에 꽃 핀다.[40]

　　1950~60년대 이탈리아 "뉴스 영화"의 9만 미터 필름을 앞에 두고 파솔리니가 처음부터 생각했던 바는 다음과 같다. "이 이미지의 스펙터클은 얼마나 억압적인가, 얼마나 '살인 적' 광경인가!" 그렇다면 이 이미지가 보기를 거부했던 바 또 는 보여주기를 거부했던 바를 **보여주려면** 이제 어떻게 해야 할까? 정상성이라는 지배 이데올로기를 **해체하기** 위해 이 모 든 것을 어떻게 **다시 몽타주**해야 할까? 자연재해와 미인 대회, 먼 곳의 전쟁과 국경일, 이름 없는 이들의 침묵과 힘 있는 자 들의 연설을? "아무런 [위기의] 기미 없이 지나가는 시대"에 이를 감지해내는 일, 다시 말해 역사를 독살하는 "영원히 잠 재적 위기eterna crisi latente"를 파솔리니는 어떻게 보여줄 수 있을까? 폭발의 위험에 대한 우리의 맹목 상태로 인해 우리 를 일상적으로 위협하는 광산 가스와 같은 그 위기를.[41]

40　　같은 책, p. 409.
41　　같은 곳.

11. "시적 분노"

이 질문에 대한 파솔리니의 답변은 무릅쓴 위험만큼 간단하고, 드러난 만큼 강력하다. 파솔리니는 기존 철학의 설명을 빌리지 않고 이를 "시인의 분노la rabbia del poeta"라고 명명한다. 그러므로 〈분노〉는 평범한 분노나 격분의 열매일 수 없다. 1963년 파솔리니의 몽타주의 급진성에 충격을 받은 제작자는 우파 시네아스트 조반니노 과레스키Giovannino Guareschi[42]에게 상반되는 몽타주를 요청한다. 파솔리니는 후에 과레스키와 벌인 논쟁에서 격렬하게 이 적수의 "반동적 분노"를 문제 삼았다. "반동적 분노"는 "추함bruttezza과 시시함 médiocrità," 푸자드주의qualunquismo,[43] 우민정치demagogia로 귀

<hr/>

42 〔옮긴이〕언론인 출신의 소설가 조반니노 과레스키(1908~68)는 제2차 세계대전 이후 치룬 이탈리아 선거에서 사회당과 공산당의 연합정당에 대한 반대 투쟁을 전개한 바 있다. 이 시기의 경험으로부터 과레스키는 널리 알려진 '돈 카밀로' 시리즈(소설 『신부님 우리 신부님Mondo piccolo. Don Camillo』〔김운찬 옮김, 문예출판사, 2005〕는 이 시리즈의 일부를 구성한다)의 시골 신부 돈 카밀로와 공산주의자 시장 페포네라는 인물을 만들어낸다. 파솔리니는 〈분노〉 후반부를 연출한 과레스키가 이탈리아 사회에 대해 표하는 분노를 "반동적 분노"로 명명한다.

43 〔옮긴이〕제2차 세계대전 이후 중소기업인과 상인의 이익을 대변하여 인기를 끌었던 포퓰리즘 성향의 프랑스 정당으로, 기성 체제를 부정하고 대중에 영합하는 정치 경향을 일컫는 말이 되었다.

결될 뿐이다. 이러한 분노는 만장일치와 상식의 외양을 띠는 것이어서 파솔리니는 많은 이가 과레스키를 이 격론의 승자로 여길 것이라고 확신한다. 그러나 파솔리니는 마지막에 이렇게 묻는다. "손뼉을 치게 하는 승리와 심장을 뛰게 하는 승리 중 무엇이 진정한 승리인가?"[44]

그렇다면 이 영화가 조명하고 있는 "분노"란 어떤 것인가? "시인의 분노" "시적 분노rabbia poética"란 무엇인가? 파솔리니는 이 영화를 소개하는 글에서 이에 답한다. 분노란 무엇보다 역사 앞에서 재발견되는 "비상사태état d'urgence"다. 우리는 파솔리니가 사용하는 비상사태stato d'emergenza[45]라는 표현을 "출현 상태état d'émergence"[46]로 이해해야 한다. 여기서 우리는 벤야민적인 **기원**Ursprung, 시대착오적인 기원의 가치를 가지고 있는 생성의 강물 속 회오리를 생각하지 않을 수 없다. 그로 인해 새롭게 역사 가독성[47]을 부여하는 회오리 말이다. 이 가독성에 따라 보이지 않았던 진실의 낮 속에서 모든 일이 돌연 다시 모습을 드러낸다. 이것이 몽타주 작업이

44 P. P. Pasolini, "Risposta a Guareschi"(1963), 같은 책, p. 413.

45 P. P. Pasolini, "Il 'trattamento'," p. 407에서 인용.

46 H. 주베르-로랑생이 이와 같이 잘 번역했다. H. Joubert-Laurencin, *Pasolini: portrait du poète en cinéaste*, Paris, Cahiers du cinéma, 1995, p. 144.

47 W. Benjamin, *Origine du drame baroque allemand*(1928), trad. S. Muller et A. Hirt, Paris, Flammarion, 1985, pp. 43~45를 보라.

대개 추잡하고, 겉으로 중립성을 가장하나 이데올로기적으로 증오할 만한 시각적 재료를 다루는 방식이다. 그러므로 시네아스트에게 "시적 분노"는 정상성의 상황*état de normalité*이 〔그 기만성으로〕 계속 숨통을 짓누르고 있는 **비상사태**[의 자각]를 끓어오르게 하거나 출현하게 하는 하나의 방법일 것이다. 조르조 아감벤은 훗날 파솔리니적 직관의 연속선상에서, 정상성의 상황이란 근본적으로 "최선을 위한 방식"[48]이라는 미사여구로 변장한 **예외상태***état d'exception*일 뿐임을 보여주게 될 것이다.

"시적 분노"는 우선 **시적**이다. 말하자면 시적 분노는 랑그 또는 언어 행위다. 〈분노〉 프로젝트에서 몽타주의 작용은 **로고스**의 결정에 따른다. 코멘터리라는 낱말은 이미지에 동반된 파솔리니의 **목소리**를 제대로 지칭하지 못하는데, 파솔리니의 코멘터리 텍스트의 결정적 중요성은 여기에서 비롯한다. 파솔리니가 "지적 분노*rabbia intellectuale*" "철학적 열광 *furia filosofica*"[49]이라고도 불렀던 1962년 텍스트의 "시인의 사유*ci pensano i poeti*"라는 핵심 주장도 여기에서 비롯한다. 시인은 감상성으로 부드러워진 눈매로 사물을 바라보는 것과 거리가 멀다. 시인은 괴테나 보들레르의 낭만주의적 교훈을 따

48 G. Agamben, *État d'exception. Homo sacer, II, 1* (2003), trad. J. Gayraud, Paris, Éditions du Seuil, 2003, pp. 9~55를 보라.

49 P. P. Pasolini, "Il 'trattamento'," p. 407에서 인용.

를 뿐 아니라 이와 동시에 브레히트와 마야콥스키의 유물론적 교훈을 따르는 상상력의 중재에 이끌린다. 시인은 그를 평화로운 상태에 남겨두지 않는 "문제들problemi," 지금 현재의 경우 "식민주의" "비참" "인종주의" "반유대주의"[50]라 명명되는 문제들이 들끓고 있는 것을 보는 이다.

하지만 이 "시적 분노"는 또한 심장과 신체의 몸짓인 **분노**다. 따라서 〈분노〉 프로젝트에서 몽타주의 작용은 **파토스**의 결정에 따른다. 이것이 바로 강도intensité와 파솔리니가 선택한 시퀀스의 지속에서, 그리고 또 파솔리니가 시퀀스 사이에 정립한 관계의 리듬이나 극작술에서 관찰할 수 있는 것이다. 이것을 시네아스트가 만든 **시각적 운율의 감정**, 찢어내는 대조의 운율, 접촉을 호소하는 친화성의 운율이라고 부를 수 있을 것이다.[51] 파솔리니의 용어 "시적 분노"는 두 얼굴의 실재로, 두 박자의 리듬으로 자신을 드러낸다. 이 속에 일방적 관점이 아니라, 가장 이질적인 양상 속에서 역사의 시간을 볼 수 있

50 같은 책, pp. 408~409.

51 〔옮긴이〕 디디-위베르만은 『우리가 보는 것, 우리를 응시하는 것*Ce que nous voyons, ce qui nous regarde*』(Les Éditions de Minuit, 1992)과 '출현Apparation' 시리즈에서 시각적 변증법과 출현의 현상학을 개진하면서, 종합하는 대신 "찢어내는déchirant" 변증법, "접촉contact"의 출현을 강조해왔다. "시각적 운율의 감정"이라는 표현을 통해 디디-위베르만은 이미지를 모순과 파열의 장면으로 묘사할 뿐 아니라, 리듬에 따라 찢어지고 출현하는 장면으로 묘사한다. 감정은 이런 장면들을 통해 전달된다.

게 하는 박동하는 전체가 있다. 이를 위해 필요한 것은 관찰하는 "초연함〔분리〕distacco"과 입장을 취하는 "분노rabbia"의 이중 몸짓이다.[52]

해석하는 초연함과 감동하는 애착의 연결을 통해 파솔리니는 역사적 현상을 항구적으로 **감각할 수 있는** 것으로 만들고자 한다. 파솔리니는 마르크스의 용어를 빌려 당시 가장 중요한 사안이었던 계급 투쟁과 저항, 제국주의와 식민주의 역사에 대한 관찰의 형식을 만든다. 역사적 현상의 **인식 가능성**을 발견하는 것은 이 관찰의 형식을 통해서다. "왜냐하면, 인간이 인간을 착취하는 한, 인류가 주인과 노예로 구분되는 한, 〔진정한〕 정상성도 〔진정한〕 평화도 있을 수 없기 때문이다. 우리 시대의 모든 악의 이유가 여기 있다. 그리고 오늘날 60년대에도 여전히 사태는 변화하지 않았다. 어제의 비극을 만들어낸 인간과 사회의 상황이 다르지 않다. 당신들은 이들을 보고 있는가? 비행기에 오르내리는, 위압적인 자동차를 운전하는, 왕좌 같은 거대한 책상에 앉은, 왕실 회의장에 모인, 화려하고 위엄 넘치는 의자에 앉은, 우아한eleganti 스리피스를 입는 근엄한 이들. 개와 성인, 하이에나, 독수리의 얼굴을 한 이들은 주인padroni이다. 당신들은 그들을 보고 있는가? 기성품이나 넝마 조각을 걸친 하층민, 비천한 이들, 붐비

52 같은 책, pp. 407~408.

고 더러운 길을 오고 가는, 희망 없는 일을 하며 몇 시간을 보내는, 길과 식당, 비천한 오막살이와 성냥갑 같은 비참한 건물에 소박하게 모이는 보잘것없는 이들. 생명의 빛 이외에, 어떠한 빛도 특별한 기호도 드러내지 않은 이들의 얼굴은 죽은 자의 얼굴을 닮았다. 이들은 노예servi다. 그리고 비극과 죽음이 이 구분에서 태어난다."[53]

12.　〈분노〉, 운율의 에세이:
　　　정치적인 것과 시적인 것

〈분노〉의 몽타주는 정치적이고 역사적인, 곧 인류학적인 구분의 형식화—그러나 이 구분은 지속과 리듬, 목소리와 운율로도 드러난다—일 것이다. 따라서 이 몽타주는 본질적으로 변증법적 몽타주일 것이다. 이는 위급함과 출현의 몽타주로, 실제적 결정과 사유 행위, 감각적 결정과 지적 직관으로 뒤엉킨 과정이 만들어낸 이중 관점과 이중 거리에 의해 짜여졌을 것이다. 파솔리니가 예술가의 역할을, 적어도 사태를 위에서 내려다보고, 이렇게 말해도 된다면 세계의 비참함도 기꺼이 달콤하게 이용하는 "위대한 예술가"의 역할을 분명하게

<hr>

[53]　　　같은 책, pp. 410~11.

거부했다는 점을 먼저 밝혀야겠다. 정확히 같은 시대에, 앤디 워홀이 〈재난 시리즈〉[54]—조형적으로는 감탄할 만한 장면이었다—에서 수행했던 역할이 바로 이것이었다. 파솔리니는 〈분노〉에서 본인의 작업이 "창조적이기보다 저널리스틱한 것un'opera giornalistica più che cretiva"[55]이라고 단언하면서 에세이적 성격을 분명하게 강조한다. 이 영화의 어시스턴트로 일했던 카를로 디 카를로Carlo di Carlo는 감독의 어휘를 그대로 빌려와 다음과 같이 증언했다. "〈분노〉는 지난 시대의 사건들에 대한 이데올로기적·논쟁적 에세이un saggio polemico다. 문서들, 그리고 뉴스 영화와 단편에서 발췌한 것들을 부르주아 세계의 비현실성과 그 귀결인 역사에 대한 무책임에 맞서 격분을 표출하는 [···] 방식으로 편집했다."[56]

54 D. Fogle(dir.), *Andy Warhol: Supernova. Stars, Deaths, and Disasters,
 1962-1964*, Minneapolis, Walker Art Center, 2005를 보라.
 파솔리니는 자주 워홀의 입장을 비판했다. 특히 다음 저작에서
 두드러진다. "Ladies and Gentlemen. Sur Andy Warhol"(1975),
 trad. H. Joubert-Laurencin, *Écrit sur la peinture*, Paris, Éditions
 Carré, 1997, pp. 87~92: "유럽 지식인에게 워홀의 메시지는 경직된
 동질성을 가진 세계의 메시지다. 그의 메시지에서 유일한 자유는
 근본적으로 자유의 가치를 하락시키면서 유희하는 예술가의
 자유다. [워홀에게] 세계 표상은 가능한 모든 변증법적 가능성을
 제외시킨다. 동시에 이 표상은 폭력적으로 공격적이고 절망적으로
 무력하다"(p. 92).

55 R. Chiesi(dir.), *Pier Paolo Pasolini: La rabbia*, p. 9에서 인용.

56 M. De Palma, *Pasolini: il documentario di poesia*, Alessandria에서
 인용. Ediziono Falsopiano, 2009, p. 59. 에세이스트로서의

로베르토 키에시Roberto Chiesi처럼 〈분노〉의 영화적 시
도를 즉각적으로 "새로운 영화 장르"라는 절대적 지위에 올
려놓기보다,[57] 오히려 (지가 베르토프Dziga Vertov의 경우처
럼) 영화적이거나, (워커 에번스Walker Evans의 경우처럼) 사
진적이거나, (발터 벤야민의 경우처럼) 철학적이거나, (브레
히트의 경우처럼) 시적-시각적인 다큐멘터리 몽타주의 장기
지속 선상에서 생각하는 편이 당연하게도 훨씬 유용할 것 같
다. 한편으로 (발터 벤야민과 지크프리트 크라카우어Siegfried
Kracauer의 저작에 담긴 주요한 교훈을 따르는) 테오도어 아
도르노의 이론적 가르침은 단연 뛰어난데, 그는 우리가 잘 아
는 것처럼 **형식으로서의 에세이**[58]라는 이론적 교훈을 제안했
다. 에세이, 곧 에스터 슈프Esther Choub, 미하일 롬, 장-뤽 고
다르, 하룬 파로키Harun Farocki, 크리스 마커Chris Marker, 아
르타바즈드 펠레키안Artavazd Pelechian, 예르반트 자니키안

파솔리니에 관해서는 다음을 보라. V. de Pizzol, *Pasolini et la
polémkique. Parcours atypique d'un essayiste*, Paris, L'Harmattan,
2004, pp. 99~222(안타깝게도 영화는 이 분석에서 완전히 빠졌다).

57 R. Chiesi(dir.), *Pier Paolo Pasolini: La rabbia*, p. 7.

58 T. W. Adorno, "L'essai comme forme"(1954~58), trad. S. Muller,
Notes sur la littérature, Paris, Flammarion, 1984(éd. 2009), pp. 5~29.
하룬 파로키와 같은 "영화 에세이"로서의 몽타주 영화를 이해하기
위한 나의 주된 도구는 바로 이 저작이었다(*Remontages du temps
subi. L'oeil de l'histoire, 2*, Paris, Les Éditions de Minuit, 2010, pp.
69~195를 보라).

Yervant Gianikian과 안젤라 리치 루키Angela Ricci Lucchi가 아카이브 몽타주 영화 분야에서 주요한 기여를 했던 바로 그 장르 말이다.

여하튼 파솔리니는 마치 공식 뉴스릴을 대상으로 비판적 관점을 구성할 가능성을 숙고한 지크프리트 크라카우어의 1931년 주장을 그대로 받아들이는 양 시작한다. "아카이브 이미지 중 활용 가능한 재료를 가지고 우리 고유의 상황을 속속들이 드러내는 뉴스릴 영화를 만들어보려던 영화의 급진적 연상의 시도가 한때 있었으나 지금은 사라졌다. 검열의 가위질을 받아들여야 했고 불길을 오래 유지하지 못했다. 어쨌든 이는 [아카이브를] 이질적으로 조합하여 구성한 뉴스릴 영화 이미지가 더 큰 보기의 힘Schaukraft을 획득할 수 있다는 것을 우리에게 알려주는 경험이다."[59] 이것이 바로 파솔리니가 1962년 시적 분노로 이름 붙이게 될 보기의 힘 또는 보는 능력이다. 그런데 여기에 하나의 결정적인 조건을 추가해야 한다. 해당 몽타주는 오직 파솔리니의 분노와 정치적 격분을 긍정하고 포함하면서도, 에세이를 독립적인 시적 장르로 만든다는 점에서 가치를 갖는다. 그리고 크라카우어의 가르침에

59 S. Kracauer, "Les actualités cinématographiques"(1931), trad. S. Cornille, *Le voyage et la danse. Figures de ville et vues de films*, Saint-Denis, Presses Universitaires de Vincennes, 1996, p. 126(번역 일부 수정).

베르톨트 브레히트의 가르침을 더해야 한다. 브레히트는 사진의 사실적 의미를 이중화할 수 있는, 고대의 문학적 형식이자 장례의 형식인 에피그램의 시적 대위법 속에서 제2차 세계대전의 사진 자료를 전시하는 것에 주저함이 없었다.[60]

파솔리니는 〈분노〉에서 일종의 **시각적 시**—시는 이미지 코멘터리의 방식으로 말해지기 때문에, 시각적 시란 당연히 언어적 시이기도 하다—에 권력을 부여해야 한다고 주장한다. 이 권력은 1950년대와 1960년대 초 뉴스릴 영화 자료를 대상으로 필수적인 **비평적 에세이**를 수행하는 권력이다. 파솔리니가 보기에 "이데올로기적 해독"이 시적 권능, 영화 뉴스의 합의적 이미지가 명백하게 보여주는 것들 전체 안에서 **다른 것을 볼 수 있게 하는 권능**을 동반하는 경우에만, 몽타주는 비평적 덕목을 가질 수 있다. 말하자면 여기에서 배신자, 비열한 이의 얼굴을 알아보고, 저기에서 아이, 프롤레타리아, 더 나아가 우주 비행사의 "참된 희망의 미소il sorriso della vera speranza"나 예기치 않은, 그런 만큼 아주 놀랍거나 "돌연히 나타나는" 아름다움을 알아보기.[61]

60 B. Brecht, *Kriegsfibel*, Berlin, Eulenspiegel Verlag, 1955(20개의 미공개 사진과 G. 쿤네르트G. Kunert, J. 크노프J. Knopf의 서문이 포함된 증보판, Berlin, Eulenspeigel, Verlag, 1994). G. Didi-Huberman, *Quand les images prennent position. L'oeil de l'histoire, 1*, Paris, Les Éditions de Minuit, 2009를 보라.

61 P. P. Pasolini, "Il 'trattamento'," p. 411.

따라서 〈분노〉의 기획에 고유한 용기—또는 몽타주의 비평적이고 시적 권능에 타당하게 부여된 일종의 신뢰—는 변증법적인 것이기도 했다. 진리와 비평의 국면에서, 뉴스릴의 정치적 "정상성"을 거쳐 본질적인 것이 출현하게 하는 것, 시와 **아름다움**의 국면에서, 아카이브에서 목격한 미적 "정상성"의 스크린을 곳곳에서 깨뜨리는 신체 움직임 안에서, 얼굴 표정 안에서 무언가 감동적인 것이 출현하게 하는 것이 그러하다. 파솔리니는 1963년 4월 14일 자 신문 『파에제 세라 *Paese sera*』와의 인터뷰에서 이 주제에 대해 다음과 같이 말했다. "이 자료를 보았습니다. 끔찍한 광경, 일련의 부조리한 일들, 맥이 풀리는 국제적인 푸자드주의의 연쇄, 가장 상투적인 반동의 승리 같은 것들을요. 그러나 이러한 상투성과 비참의 한가운데에서도 매우 아름다운 이미지가 솟아오르는ogni tanto saltavano fuori immagini bellissime 여러 순간이 있었습니다. 무명씨의 웃음, 기쁨과 고통의 표현을 갖춘 두 눈, 역사적 의미가 충만한 흥미로운 이미지들. 시각적으로 너무나 매혹적인 이 모든 것들이 흑백 영상 안에 자주 있었습니다."[62]

62 R. Chiesi(dir.), *Pier Paolo Pasolini: La rabbia*, p. 7에서 인용.

13. 영화의 세 목소리

파솔리니의 〈분노〉는 이러할 것이다. 비난받는 추함, 격렬하게 공격받는 거짓이 예기치 않은 아름다움과 긴급한 진실의 효과에 자리를 내주는—"출현"하게 하는—운율의 에세이, 비판의 에세이. 이미지와 사운드의 뛰어난 몽타주의 흐름에서 이 에세이가 만들어진다. 시각적 운율과 청각적 운율 사이에서 운율이 만들어진다. 하얀 신체와 검은 신체, 세계의 음악. 그리고 무엇보다 목소리들. 침묵의 순간이 마치 진짜 폭발처럼 솟아오를 정도로 파솔리니는 공들여 사운드트랙을 고안했는데, 시나리오 노트에 잘 적시한 것처럼 영화 속 말의 발성은 보통 이야기되는 것처럼 두 개의 목소리가 아니라 적어도 **세 개의 목소리**로 나뉘어 있다.[63]

우선, "공식적인 목소리voce ufficiali"가 있다. 이 목소리는 **권력의 목소리**이자 보도 이미지를 해설하는 저널리스트의 목소리, 아니면 정치인의 목소리다. 파솔리니는 우리에게 정치인의 한껏 꾸민 율격을 들려주고는, 자주 하는 방식으로, 이 소리를 끊고 바로 이어서 반박한다. 다음으로, "산문의 목소리voce in prosa"가 있다. 이는 파솔리니의 친구인 화가 레나

63 P. P. Pasolini, "La rabbia"(1962~63), *Tutte le opere. Per il cinema*, I, pp. 353~404.

〔도판 7〕피에르 파올로 파솔리니, 〈분노〉, 1962~63, 35mm 흑백과 컬러,
59분. (태양과 구름 장면)

토 구투소Renato Guttuso[64]가 낭독하는 텍스트다. 어떤 면에서
이 목소리는 빼어난 **비판적 목소리**이자 정치적 양심의 목소리
로, 그리스에서 죽은 이탈리아 병사들을 드높이고 재가 되어
귀환하는 것을 경축하는 "공식적 목소리"를 비난하기 위해
시나리오상에서 처음부터 목청을 높인다. "아, 애정 없는 목
소리, 연민 없는 목소리, 〔…〕가책에 사로잡힌 목소리, 이들
을 죽음으로 내몰았던 목소리!"[65] 마지막으로 영화 속 모든

64 〔옮긴이〕레나토 구투소(1911~87)는 반反파시스트 레지스탕스
 활동에 참여했으며 반전을 주제로 한 사회파 회화로 널리 알려진
 이탈리아의 화가다.

[도판 8] 피에르 파올로 파솔리니, 〈분노〉, 1962~63, 35mm 흑백과 컬러, 59분. (폭발과 원폭운 장면)

관점 가운데 가장 중요한 "시의 목소리voce in poesia"가 있다. 파솔리니는 이 목소리를 친구인 문인 조르조 바사니Giorgio Bassani[66]에게 맡겼다. 부드러운, 때로는 고통에 찬 목소리, 여하튼 애가조인 이 목소리는 "산문의 목소리"와 매우 날카롭게 대조된다. 마치 **정치적**이고 **시적**인 두 면모가 음색과 리듬의 대조 속에서 구체화되어야 한다는 듯이. 〈분노〉의 도입부

65 같은 책, p. 356.

66 〔옮긴이〕 조르조 바사니(1916~2000)는 제2차 세계대전 무렵 유대인 가문의 몰락을 다룬 소설 『핀치콘티가의 정원*Il giardino dei Finzi-Contini*』(이현경 옮김, 문학동네, 2016)으로 널리 알려진 이탈리아의 소설가이자 시인이다.

[도판 9] 피에르 파올로 파솔리니, 〈분노〉, 1962~63, 35mm 흑백과 컬러, 59분. (러시아 발레리나 장면)

에서 파솔리니는 이렇게 말한다. 아니 말하게 한다. "나는 연대기를 좇아 이 영화를 쓰지 않았다. 논리조차 좇지 않았다. 나의 정치적 이성le mie ragioni politiche과 나의 시적 감정il mio sentimento poetico을 좇아 썼다."[67] 그래서 하늘이 말[言] 속에서, 구름 가운데로 솟아오르는 태양과 핵폭발의 견디기 어려운 시각적 운율 속에서 춤춘다. 이 폭발이 쏟아내는 빛으로 태양은 그 자체 살해당하는 것처럼 보이고, 폭발이 만드

67 [이 내레이션의 스크립트는] 앞의 책에 포함되지 않았다. 다음 저작에서 인용했다. R. Chiesi(dir.), *Pier Paolo Pasolini: La rabbia*, p. 17.

[도판 10] 피에르 파올로 파솔리니, 〈분노〉, 1962~63, 35mm 흑백과 컬러, 59분. (러시아 서커스 단원 장면)

는 구름에 의해 구름 무리가 살해당하는 것처럼 보인다(도판 7~8).

〈분노〉에서 "빈치토리-메디오크리〔정복하는-평범한〕" "베네-말레〔선한-악한〕" "벨레자-리케자〔아름다움-부유함〕"[68] 같은 낱말의 각운과 "모리레 아 쿠바 〔…〕 모리레 아 쿠바〔쿠바에서 죽다 〔…〕 쿠바에서 죽다〕"[69]와 같은 표현의 후렴 등 모든 것이 몸짓의 각운 또는 상징적이거나 형식적인 각운을 만들어내는 시각적 시퀀스의 숨가쁜 전개 속에서 발

68 P. P. Pasolini, "La rabbia," pp. 355, 363~65, 400~401.
69 같은 책, p. 375.

[도판 11] 피에르 파올로 파솔리니, 〈분노〉, 1962~63, 35mm 흑백과 컬러,
59분. (알제리 상공의 프랑스 폭격기 장면)

화된다. 분노하는 대중[의 숏]과 함께(혹은 이에 맞서서) 애
도하는 대중[의 숏], 해방의 장면과 함께(혹은 이에 맞서서)
유폐의 장면. 물거품과 함께(혹은 이에 맞서서) 추상회화, 지
상에서 회전하는 발레리나의 신체와 함께(혹은 이에 맞서
서) 하늘에서 선회하는 서커스 단원의 신체(도판 9~10), 쿠
바 아이들의 시체와 함께(혹은 이에 맞서서) 아바나에서의
승리 파티. 우리는 또한, 알제리 상공의 프랑스 폭격기가 공
포로 우는 아이와 함께(혹은 이에 맞서서) 보이는 것을 본다
(도판 11~12). 슬픔에 찬 "시인의 목소리"가 이미지가 지나
가는 동안 다음 구절을 읊조린다.

58

[도판 12] 피에르 파올로 파솔리니, 〈분노〉, 1962~63, 35mm 흑백과 컬러, 59분. (폭격을 당하는 알제리 어린이 장면)

아, 프랑스,

증오!

아, 프랑스,

페스트!

아, 프랑스,

악당!

끔찍한 윙윙거림,

멍청한,

불경한,

[도판 13] 피에르 파올로 파솔리니, 〈분노〉, 1962~63, 35mm 흑백과 컬러, 59분. (모르냐노의 비극, 광산에서 빼낸 시체들 장면)

아이의 트라우마 속에 끝나는

세계를 뒤흔드는 눈물 속에서 끝나는

음악.[52]

"해골과 뼈" "해골의 정지 숏quadro fisso teschio"[71]이라고 시나리오에 명기된 몇몇 정지 이미지나 원자폭탄이 폭발하는 하

70 같은 책, p. 391 : "Ah, Francia, / l'odio! / Ah, Francia, / la peste! / Ah, Francia, / la viltà! / Un ronzio terrible, / idiota, / inverecondo, / una musica / che finisce nel trauma di un bambino, / in un singhiozzo che squassa il mondo."

71 같은 책, pp. 367, 376~78.

〔도판 14〕 피에르 파올로 파솔리니, 〈분노〉 1962~63, 35mm 흑백과 컬러,
59분. (모르냐노의 비극, 광부들의 시체 장면)

늘의 줄무늬 같은 몇몇 영화 시퀀스로 이루어진 통주저음, 아
니 라이트모티프라고 할 것들이 영화 전체를 지탱하고 있는
데, 이들은 동시대의 불의에 관한 움직이는 아틀라스를 동반
하는 장엄한 시각적 애가哀歌라 할 수 있다.

14.　　마지막 '노래': 공포와 기쁨, 매릴린 먼로,
　　　　악과 아름다움

보라, 〈분노〉에서 뉴스 이미지의 충격을 살피며 파솔리니가
어떻게 역사의 광산 가스를 감지하게 되는지. 영화 말미, 광
산 가스의 재앙에 가격당한 스폴레토 근방 모르냐노 광산
"사고"(1955년 3월 22~23일, 23명 사망, 18명 부상)를 당한
광부들이, 전체 66편의 이 시각적·음성적 시편 중 정확하게
64번째에 해당하는 노래 혹은 시퀀스에서 다시 모습을 드러
내는 것은 조금도 놀라운 일이 아니다(도판 13~14). 파솔리
니는 이 노래에 "광산의 불행 시퀀스Sequenza della disgrazia in
miniera"[72]라는 제목을 붙이려고 했었다. 영화 전체에서 가장
중요한 모티프들이 이 시퀀스에 집중된 것으로 보아, 파솔리
니는 이 시퀀스를 이전의 여러 이미지들보다 더 세밀하게 조
율하고 준비했던 것 같다.

　　우리가 여기서 보는 것은 무엇보다, 민중, 헤아릴 수 없
는 큰 비탄의 순간 촬영된 이탈리아 하층 민중인 광부 자신과
그의 가족들이다. 파솔리니가 제시하는 사건 독해의 정치적
성격을 오해하지 말자. 이 사건이 『몬도 리베로』의 기자에게
자연재해―오늘날에는 "산업재해"라고 불린다―일 뿐이었

72　　같은 책, p. 401.

다면, 감독에게는 무엇보다 인간적·사회적인 재난이다. 재난이 전체 사회의 인간의 생명을 건드리기 때문이고, 재난의 원천이 사회적·정치적인 힘의 관계 속에 있기 때문이다. 광산가스는 갈탄 광산 개발 인가를 받은 테르니Terni 사가 광부를위한 안전 조약에 거의 주의를 기울이지 않아 폭발했다. 이시퀀스를 인간이 인간에게 가할 수 있는 악의 인류학적·도덕적·정치적 모티프상의 변주로 간주할 수 있는 이유다. 이는 인간이 인간을 죽음의 위협과 (여기에서처럼) 노동 조건의 비인간성에 노출하는 일이고, 또는 감금(죄수와 수용소 이미지)과 송환(영화 초반부에 나오는 헝가리 난민 이미지), 경찰과 군대의 진압(〈분노〉의 가장 강력한 라이트모티프)의 끔찍한 고통으로 이끄는 일이다.

영화의 경제 안에서 광산의 불행Disgrazia in miniera의 이미지가 어떻게 "출현"하는지—이 시퀀스가 영화와 어떻게조화를 이루는지 파악해보기 위해—상기해볼 필요가 있다. 먼저 56번째 시퀀스는 작품 전체의 전개에서 주요한 전이의표식인 침묵이 흐르는 절대적 암흑의 시퀀스다. "먹빛의 텅빈 판지cartello scuro, vuoto. 침묵. 비행기의 웅웅거림과 먼 곳의 폭격."[73] 하지만 목소리 하나가 소리를 높인다(영화의 마지막 버전에는 예정되어 있던 음향 요소가 뿌연 침묵에 자리

<hr>

73 같은 책, p. 396.

를 내준다). 파솔리니가 시나리오 "연기 지도"에서 "넷째 목소리"라고 칭한 이 목소리는 **시의 목소리**에 철학적 변주를 불러오는 것처럼 보인다.

기쁨.
그러나 공포는 결코
수천 세계의 조각 속에서
또 우리의 기억 속에서
사그라지지 않고.
영혼의 수천 조각 속에서 전쟁은 그치지 않았다.
우리가 원하지 않더라도
우리가 기억하기를 원하지 않더라도
영혼 속에서 세계 속에서 전쟁은
멈추려 들지 않는 공포다.[74]

영화에서는 결국 볼 수 없게 된 시퀀스 두 개를 파솔리니의 시나리오에서 볼 수 있다. 첫째 시퀀스는 완전한 침묵 속에 "경악한 채로 전쟁을 기억하는 트라우마 상태의 군인sequenza

74 같은 책, p. 396 : "Gioia. / Ma quanto inestiguibile terrore. / In mille parti del mondo. / E nella nostra memoria. / In mille parti dell'anima, la guerra non è cessata. / Anche se non vogliamo, non vogliamo ricordare, la guerra è un terrore che non vuole cessare, nell'animo, nel mondo."

del soldato nevrotico che ricorda terrorizzato la guerra"의 얼굴 시퀀스고, 둘째 시퀀스는 역시 "긴 침묵lungo silenzio" 속 "강제 수용소, 절멸 수용소, 교수형, 처형, 부헨발트의 시신 잔해 등sequenza campi di concentramento, di sterminio, impiccagionoi, esecuzioni, mucchi di cadaveri a Buchenwald, ecc"[75]의 시퀀스다.

그리고 갑자기 매릴린 먼로의 얼굴이 클로즈업으로 나타난다(도판 15). 관객은 경악한다. 얼굴이 드러내는 부동의 아름다움. 〈나의 마음은 아버지에게My Heart Belongs to Daddy〉류의 배경 음악과는 결코 어울리지 않는 음울하고 비극적인 음악, 아직 많이 알려지기 이전인 토마소 알비노니Tomaso Albinoni의 〈아다지오〉가 이 숏 위로 흘러나온다. 이 시퀀스는 〈분노〉에서 매우 아름다운 시퀀스 중 하나다. 파솔리니가 〈아카토네Accatone〉[76] 이래 〈살로, 소돔의 120일Salò o le 120 giornate di Sodoma〉[77]의 성적·정치적 악몽에 이르기까지 끝없

75　같은 책, pp. 396~97.

76　〔옮긴이〕 디디-위베르만은 로마 방언을 구사하는 세르지오 치티Sergio Chitti와 함께 시나리오 작업을 한 파솔리니의 첫번째 영화 〈아카토네〉(1961)에 담긴 민중의 말과 몸짓에 각별한 중요성을 부여한다. 『반딧불의 잔존Survivance des lucioles』(조르주 디디-위베르만, 김홍기 옮김, 길, 2020)과 『민중들의 이미지: 노출된 민중들, 형상화하는 민중들Peuples exposés, peuples figurants』(조르주 디디-위베르만, 여문주 옮김, 현실문화연구, 2023) 참조.

77　〔옮긴이〕 파솔리니의 마지막 작품. 사드Marquis de Sade 후작의 아이디어를 제2차 세계대전 말기 이탈리아 북부 파시스트의

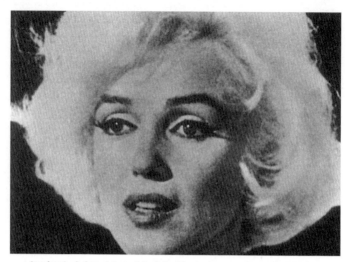

[도판 15] 피에르 파올로 파솔리니, 〈분노〉, 1962~63, 35mm 흑백과 컬러,
59분. (매릴린 먼로의 얼굴 장면)

이 탐구했던 치명적이고 화석화된 **비극적 아름다움**이 이 시퀀
스에서 순간 육신을 얻는 것처럼 보인다. 이 대단한 영화 스
타의 출현은 두 가지 방식으로 예비되었다. 먼저 피우미치노
공항에서 비행기에서 내려오는 꽃으로 뒤덮인 다소 키치스
러운 여왕 에바 가드너Ava Gardner의 경우(시퀀스 26), 다음
으로 생선 시장에서 뱀장어의 절단 장면을 보며 기겁하면서
도 새침하게 살짝만 물러서는 소피아 로렌Sofia Loren의 경우

마지막 거점으로 옮겨 구현한 파솔리니의 이 작품은 개봉 전부터
격렬한 논쟁을 예고했다. 파솔리니는 개봉을 앞둔 상태에서
1975년 11월 1일과 2일 사이 로마 근교 바닷가에서 살해당한다

[도판 16] 피에르 파올로 파솔리니, 〈분노〉, 1962~63, 35mm 흑백과 컬러,
59분. (매릴린 먼로의 배 장면)

(시퀀스 27). 그리고 이런 **아름다움의 출현**이 앞서 언급한 사
진적 "정지 숏"의 해골 라이트모티프를 가로지르는 **죽음의 출
현**과의 대위법 속에서 이미 보여지고 편집되었다는 것을 잊
지 말아야 한다.

하지만 마치 사물의 유한함을 성찰하는 고전적인 도덕
주의자의 방식 또는 죽음과 소녀의 모티프를 좋아하는 북부
르네상스 화가의 방식[78]으로, 죽음의 현전을 아름다움의 직

78 〔옮긴이〕젊은 소녀를 뒤따라가는 수도사나 해골을 그린 그림은
 르네상스 시기 이래 죽음의 알레고리를 다룬 작품에서 빈번하게
 선택된 주제다. 대표적으로 한스 발둥 그리엔Hans Baldung

67

접적 이웃으로서 거론하는 것만으로는 파솔리니에게 충분하지 않았다. 파솔리니는 (아비 바르부르크의 방법으로) 더 인류학적이고 (발터 벤야민의 방법으로) 더 유물론적으로, 1962년 8월 5일―파솔리니가 편집을 시작하기 직전―죽은 채 발견된 님프 매릴린의 "숙명적 악il male mortale"에 대해 추상적이지도 형이상학적이지도 않은, 역사라는 시간의 리듬과 변증법에 따라서 질문하는 편을 택한다. 분명 이처럼 눈부신 예술가가 스스로 목숨을 거둔 일이 틀림 없이 시네아스트의 마음을 움직였을 것이다. 하지만 그는 이 일을 추상적 알레고리(개념의 사건)나 미국식 멜로드라마(사적 감정의 사건)로 만드는 것을 거부하고, 더 심원한 방식으로, 동시대 세계 속 **아름다움의 정치적 인류학**이 무엇인지에 관하여 탐색해나간다.

그래서 첫번째 지시문, "기쁨-공포gioia-terrore"의 모티프는 "아름다움-악bellezza-male"의 모티프에 자리를 내준다. 이 모티프는 아이에서 다시 소녀, 다시 한국전쟁 위문 가수, 다시 국제 스타, 다시 공식적 애도의 대상이 되는 매릴린 먼로가 예수의 수난 행렬, 뉴욕 고층 빌딩, 농민, 권투선수, 미사일, 폐허, 미인 대회("모델"의 패션쇼), 원자폭탄으로 파괴된 마네킹의 이미지 사이에 나타나는 긴 시퀀스의 대립적 몽타

Grien의 여러 작품이 있다.

주를 정당화한다. 이러한 이미지가 보이는 내내 부드럽고 슬픈 "시의 목소리"가 매릴린을 "고대 세계"와 "미래 세계" 사이에 놓인 시대착오적 형상으로 호명한다. 관능적인 애가의 톤으로 이 목소리는 미국 사회의 "어리고 가난한 누이"에게 말하듯 매릴린에게 말한다. 목소리는 매릴린의 아름다움, 미소, 가슴, "벌거벗은 작은 배", 순간 "복종에 의한 외설"이 되어버린 이 모든 것, 따라서 소외가 되어버릴 아름다움, 즉 "숙명적 악"을 언급한다(도판 16).

그래서 너는 너와 함께 너의 아름다움을 가져갔다.

아름다움은 금빛 먼지처럼 사라졌다.

고대의 어리석은 세계와

미래의 흉포한 세계에서

어린 누이의 작은 가슴과

그렇게 쉽게 벌거벗은 작은 배를 보이는

부끄러움 없는 아름다움이 남았다.

모든 것, 아름다움이었다. 〔…〕

너는 눈물 속에 미소

무력하게도 정숙하지 못하게, 복종에 의한 외설로

네 앞에 아름다움을 짊어졌다.

아름다움은 하얀색 황금 비둘기처럼 사라졌다.

고대 세계에서 살아남은

69

미래 세계에서 요구하는

현재 세계가 소유한

너의 아름다움은 숙명적 악이 되었다.[79]

15.　광산에서의 불행 시퀀스

이제 모든 것이 다시 폭발한다. 파솔리니가 시나리오에서 요
구한 "절대 침묵silenzio assoluto." 원자폭탄의 "꺼지지 않는 공
포"의 침묵. "지시문 목소리"가 다시 등장하기 전의 침묵, 그
리고 하늘 속 죽음의 태양과 줄무늬를 동반한 시적 텍스트.
"죽음의 꿈sogni di morte. 〔⋯〕아, 아이들Ah, figli! 〔⋯〕더는 아
무것도 없다Non c'è più nulla, nulla, nulla."[80] "계급투쟁, 모든 전
쟁의 이유Lotta di classe, ragione di ogni guerra"라고 말하는 "산

79　같은 책, pp. 398~99. "Così / ti sei portata via la tua bellezza. /
Sparì come un pulviscolo d'oro. / Dello stupido mondo antico /
e del feroce mondo futuro / era rimasta una bellezza che non si
vergognava / di alludere ai piccoli seni di sorellina, / al piccolo
ventre così facilmente nudo. / E per questo era bellezza 〔⋯〕. / Te
la portavi sempre dietro come un sorriso tra le lacrime, / impudica
per passività, indecente per obbedienza. / Sparì come una bianca
colomba d'oro. / La tua bellezza sopravvissuta dal mondo antico, /
richiesta dal mondo futuro, posseduta / dal mondo presente, divenne
un male mortale."

80　같은 책, p. 399. 영화의 최종 판본에서 마지막 문장이 빠졌다.

문 목소리"의 준엄한 판결문의 재등장에 앞서 있는 시.[81] 두 목소리는 서로 이어지며 서로에게 답한다. 파솔리니의 변증법적 입장을 말하고 또 말하기 위한 두 개의 목소리. 이 폭발을 보라. 정치적 관점("산문의 목소리")은 우리에게 베르톨트 브레히트가 이미 말했던 것처럼, 한나 아렌트와 귄터 안더스Günter Anders가 60년대에 말했던 것처럼 이 폭발이 "계급투쟁의 무기"라고 알려준다. 하지만 다시 이 폭발들을 보자, 좀더 오래 바라보자(도판 8). 서정적 관점("시의 목소리")은 우리에게 "하늘 꼭대기의 형태들queste forme nella sommità dei Cieli"이 우리의 "리얼리티realtà" 자체라고 말한다.[82]

파솔리니의 두 개의 시선이란 다음과 같다. 그는 충격적인 몽타주를 통해 핵무기 앞에서도 주저 없이 매릴린 먼로를 **경유하여** 던지는 형식의 아름다움에 관한 질문과 시적인 질문을 끈질기게 이어간다. 추상회화의 이미지(예를 들어 장 포트리에Jean Fautrier의 회화)가 솟아오른다. 이 이미지의 "서정성"이 핵폭탄에 의해 소스라치는 하늘의 아름다움을 **강조**하거나 **규탄**한다(도판 17). 이 순간은 강렬하게 **서정적**이지만 **강조되는** 만큼이나 **규탄되는** 순간이기도 한데, 이는 "시의 목소리"가 추동한 결과—이러한 디테일이 중요하다—**정치적** 숙고가 떠오르기 때문이다.

81 같은 곳.

82 같은 책, pp. 399~400.

[도판 17] 피에르 파올로 파솔리니, 〈분노〉, 1962~63, 35mm 흑백과 컬러,
59분. (장 포트리에의 회화 장면)

아름다움의 주인 계급.

아름다움의 최고 지점에 도달하는,

아름다움의 사용이 강화하는,

여기 아름다움이 단지 아름다움인 곳.[83]

83 같은 책, p. 400. "La classe padrona della bellezza. / Fortificata
 dall'uso della bellezza, / giunta ai supremi confini della bellezza, /
 dove la bellezza è soltanto bellezza." (이 시퀀스에 관하여 T. Tode,
 "L'ange de la beauté. Critique et utopie dans *La rabbia* de Pier Paolo
 Pasolini," *Cinémathèque*, n° 12, 1997, pp. 34~43을 보라.)

[도판 18] 피에르 파올로 파솔리니, 〈분노〉, 1962~63, 35mm 흑백과 컬러,
59분. (예술가적인 저녁 장면)

"아름다움의 주인 계급"이 존재하는 어두운 시간 속에서 왜
시인, 추상화가, 시네아스트—신체와 몸짓의 아름다움, 예를
들어 매릴린 먼로나 안나 마냐니Anna Magnani[84]의 아름다움을
우리에게 보여주는—인가? 왜 아름다움을 보여주는 일이 아

84 〔옮긴이〕특히 로베르토 로셀리니의 영화 〈로마, 무방비 도시Roma
 città aperta〉(1945)와 파솔리니의 〈맘마 로마Mamma Roma〉(1960)
 속 안나 마냐니의 몸짓. 제2차 세계대전 중 독일군 게슈타포에
 맞선 이탈리아 로마 레지스탕스 운동의 여러 인물의 궤적을 그린
 〈로마, 무방비 도시〉에서 피나(안나 마냐니)가 체포된 연인을 따라
 질주하다 총을 맞고 쓰러지는 장면(신체와 몸짓)은 네오리얼리즘
 영화의 기념비적 장면 중 하나다.

〔도판 19〕 피에르 파올로 파솔리니, 〈분노〉, 1962~63, 35mm 흑백과 컬러, 59분. (사교 파티 장면)

름다움을 적의 손길 안에 내버리는 일일 때에도 아름다움을 보여주는가? 아름다움은 그 자체로 계급투쟁의 대상인가? 오페라가 열리는 저녁, "보석으로 치장한ingioiellate" 탓에 전형적으로 세속적인, 전형적인 부르주아를 보여주는 일련의 사진(도판 18)이, "시의 목소리"가 여전히 이끄는 성찰, 부르주아가 전유한 아름다움과 자연, 그리고 역사 자체에 관해 이어나가는 성찰 전체와 박자를 맞춘다.

부의 주인 계급.

부유함과 자연을 혼동할 지경까지

[도판 20] 피에르 파올로 파솔리니, 〈분노〉, 1962~63, 35mm 흑백과 컬러, 59분. (닫힌 문 장면)

부유함을 믿는 것에 이르는.

부유함과 역사를 혼동할 지경까지

부의 세계 속에서 길을 잃어버릴 정도로.[85]

조르주 바타유처럼, 아름다움과 악 사이의 관계에 저민 가슴을 안고 파솔리니는 이제 아름다움 그 자체 안에 갈등의

85 같은 책, p. 400: "la classe padrona della ricchezza. / Giunta a
 tanta confidenza con la ricchezza, / da confondere la natura con la
 ricchezza. / Così perduta nel mondo della ricchezza / da confondere
 la storia con la ricchezza."

〔도판 21〕 피에르 파올로 파솔리니, 〈분노〉, 1962~63, 35mm 흑백과 컬러,
59분. (모르냐노의 비극, 광부의 아내 장면)

자리를 만든다. 그가 보기에 매릴린은 "복종에 의한 아름다
움," 빛나는, 젊고 고대적인 한 개인의 아름다움, 테오도어
아도르노가 일전에 "문화산업"이라고 명명한 것, 기 드보르
가 훗날 "스펙터클의 사회"라 명명하게 되는 것을 통해 부르
주아 계급이 전유하는 아름다움을 구현한다. 그가 보기에 핵
폭탄의 폭발은 "공포에 의한 아름다움," 현대의 전쟁 주군의
손아귀에 떨어지는 절대적 파괴 과정의 아름다움을 물화한
다. 파솔리니가 보기에 장 포트리에의 그림은 "아름다움을
위한 아름다움"을 재현한다(하지만 이는 잘못된 평가이다).
이는 조토Giotto di Bondone 시대의 엔리코 스크로베니Enrico

〔도판 22〕 피에르 파올로 파솔리니, 〈분노〉, 1962~63, 35mm 흑백과 컬러,
59분. (모르냐노의 비극, 광부의 아내 장면)

Scrovegni[86]처럼 오늘의 부르주아가 자격지심을 달래기 위해
전유하는 아름다움이다(역사를 전유하는 것에 만족하지 못
하는 부르주아는 스크로베니처럼 구원의 역사를 전유하고,
오늘날 헨리 클레이 프릭Henry Clay Frick처럼, 또는 프랑수아
피노François Pinault처럼 미술사를 전유한다[87]). 곧장 이어지

86 〔옮긴이〕 조토가 그린 푸른색 바탕의 벽화로 유명한 이탈리아
 파도바의 스크로베니 예배당은 14세기 초 고리대금업자 엔리코
 스크로베니가 기부한 돈으로 지어졌다.

87 〔옮긴이〕 헨리 클레이 프릭(1849~1919)은 철강 산업으로 일군
 재산과 노동자 탄압, 방대한 예술 컬렉션으로 알려진 미국의
 기업가다. 프랑수아 피노(1936~)는 예술품 컬렉션으로 피노

는 시퀀스에서 왕실의 두 문은 우리 눈앞에서 닫힌다. 마치 부유함의 주인이 아름다움 앞에서 우리를 막아서는 것처럼 (도판 19~20).

아름다움과 부유함의 계급,

〔당신을〕 듣지 않는 세계.

아름다움과 부유함의 계급,

재단을 운영하는 프랑스의 기업가다. 디디-위베르만은 여기서 스크로베니, 피노, 프릭 등이 펼친 메세나 활동을 예술을 통한 몫 없는 자들에 대한 구원의 가능성을 가로채는 행위에 비유한다.

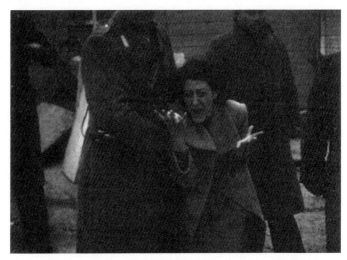

〔도판 24〕 피에르 파올로 파솔리니, 〈분노〉, 1962~63, 35mm 흑백과 컬러,
59분. (모르냐노의 비극, 광부의 아내 장면)

〔당신을〕 문지방에 두는 세계.[88]

그리고 이제 영화 밑바닥에서부터 광부들이 돌아온다. 마치
광산 저 아래에서 다시 올라오듯. 이제 **또 하나의 아름다움**, 아
름다움의 반대, **가장 고대적인 고통**을 지니고 있어서 너무나
기묘하게 아름다운 아름다움이 모습을 드러낸다. 동료들이
운반하는 광부 스물세 명〔의 시신〕이 아내와 어머니가 통곡

88 같은 책, p. 401 : "La classe della bellezza e della riccezza, / un
 mondo che non ascolta. / La classe della bellezza e della ricchezza, /
 un mondo che lascia fuori dalla sua porta."

하는 가운데 광산 저 아래에서부터 올라온다. 우리는 우선, 오페라에 온 부르주아의 "보석으로 치장한" 삶, 즉 "금빛 먼지" 같은 매릴린의 죽음과 정확하게 대위법적 반대편에서 이 장면을 본다. 여기 있는 이들은 회색, 검은색 옷을 입은 여인들이고, 발버둥 치며 애도하는, 탄식하는, 존엄을 지키며 입을 다물고 있는 여인들, "사고를 처리"하는 능력만 있는 당국에 맞서 분노의 몸짓을 취하는 여인들이다(도판 21~24). 그래서 파솔리니는 "시의 목소리"로 광산 가스 폭발을 겪은 민중을 위해 트레노스thrènos[89]처럼 소박한 장례 노래를 짓는다.

검은 양털 숄,
몇 푼짜리 검은 앞치마,
누이의 흰 얼굴을 감싼 숄의 계급,
고대적 아우성,
기독교적 기다림,
진흙 속 형제의 침묵,
눈물짓는 나날의 회색빛 계급,
그가 가진 가난한 천 리라에
최고의 가치를 주는 계급,
그 위에서 죽음의 숙명을 겨우 밝히는

89 〔옮긴이〕고대 그리스의 장례 의식에서 불렀던 노래. 장례와 관련되거나 탄식을 표하는 현대 음악과 문학을 지칭하게 되었다.

삶을 이루는 이들.[90]

16. 분노에 찬 이는 혁명적인가?

하지만 왜 파솔리니는 과거를 환기하고—고대 이교도에서 직접 유래한 **울음**_urli_과 기독교적 전통이 봉헌한 **탄식**_pianti_과 함께—역사적 분석과 정치적 입장을 후미로 돌리는 것으로 보이는 장례 노래를 작곡했을까? **죽음의 숙명**_fatalità del morire_에 주어지는 마지막 말이 어떻게 현재를 위한 논쟁적 무기이자 해방의 도구로 쓰일 수 있을까? 그런데 이 일은 시적 글쓰기의 가장 고대적인 형식에 기대는 것에 아연실색하는 "아방가르드주의," 또는 "마르크스주의 시"[91]—파솔리니가 시도했던 것은 분명 이것이다—가 쓰여질 수 있다는 사실에 기분

90 같은 책, p. 401 : "E la classe degli scialli neri di lana, / dei grembiuli neri da poche lire, / dei fazzoletti che avvolgono / le facce bianche delle sorelle, / la classe degli urli antichi, / delle attese critiane, / dei silenzi fratelli del fango / e del grigiore dei giorni di pianto, / la classe che dà supremo valore / alle sue povere mille lire, / e, su questo, fonda una vita / appena capace di illuminare / la fatalità del morire."

91 P. P. Pasolini, "Poesie marxiste"(1964-1965), _Tutte le opere. Tutte le poesie, II_, éd. W. Siti, Milan, Arnoldo Mondadori Editore, 2003(éd. 2009), pp. 889~994.

이 상한 "전통주의자들"이 파솔리니 주변에서 내보였던 경멸, 다시 말해 증오를 무릅쓰고 행한 일이다. 하지만 바로 이점이 파솔리니가 이러한 시적-정치적인 글쓰기 경험 속에서 **정면으로** 단언하고자 하는 바다. 1964~65년 무렵 그가 쓴 "마르크스주의 시" 중에 "논쟁 형식의 시"[92]라고 이름 붙인 긴 텍스트와 (베르톨트 브레히트가 『전쟁교본』에서 이미 글의 형식으로 취했던 고대 장례 시가 형식인) 짧은 풍자시 모음이 있지 않았던가? 아마도 파솔리니가 쓴 가장 아름다운 시편 중 하나에 담긴 것은 정치적 표명이 아니었을까?[93]

1968년 파솔리니는 역사가 존 할리데이Jon Halliday에게 〈분노〉에 담아 시도한 바를 설명하려고 하면서, "당대 사회의 마르크스주의적 고발denuncia marxista della società del tempo"을 "시in versi"로 쓰는 일이 만들어내는 역설 앞에서 망설이지 않았다고 이야기했다. "나는 〔이 영화를 위해〕 의도적으로 시 텍스트를 썼습니다. 그리고 〈리코타〉에서 오슨 웰스Orson Welles의 목소리를 더빙했던 조르조 바사니와 화가 레나토 구투소에게 이 텍스트의 낭독을 맡겼지요."[94] 2년 전 파솔리니

92 같은 책, pp. 960~62, 975~77.

93 P. P. Pasolini, "Comizio"(1954), *Tutte le opere. Tutte le poesie, I*, éd. W. Siti, Milan, Arnoldo Mondadori Editore, 2003(éd. 2009), pp. 795~99(trad. N Castagné et D. Fernandez, "Meeting," *Poèmes de jeunesse et quelques autres*, Paris, Gallimard, 1995, pp. 159~67).

94 P. P. Pasolini, *Pasolini par Pasolini. Coversazioni con Jon*

는 이탈리아의 특수한 맥락에서 이탈리아 좌파 아방가르드들의 비난에 응답하도록 독촉받은 바 있다(1966년 7월 19일 밀라노 일간지 『매일*Il Giorno*』에 실린 조르조 보카Giorgio Bocca와의 인터뷰). 좌파 아방가르드는 파솔리니가 당대 사회 투쟁의 맥락 안에서 독려해야 마땅한 **참여 문학**이나 **혁명 정치**를 앞에 두고 비효율적인 신낭만주의적 태도로 **분노에 찬 시**를 쓴다고 비난했다. 기자는 파솔리니를 다음과 같이 묘사하면서 인터뷰를 시작했다. "늙은 파솔리니, 외로움, 사랑, 수줍음, 무절제함, 공포, 재능이라는 50킬로그램 무게의 분노인 피에르 파올로가 여기 있다. 50킬로그램의 인간성"······.[95]

이와 같은 상황에서 기자는 주요한 질문을 던진다. "분노하는 자arrabbiato와 혁명가rivoluzionario의 차이를 당신께 진지하게 묻고 싶습니다."[96] 파솔리니의 신체적 반응. "그는 얼굴에 손을 올리고 눈을 반쯤 감았다. 영원한 두통의 고통을 겪는 사람처럼." 그리고 두 번에 나누어 대답했다. 파솔리니는 먼저 혁명가란 존재하는 정치 시스템의 "실제적sul piano

Halliday(1968-1971), trad. C. Salmaggi, *Tutte le opere. Saggi sulla politica e sulla società*, éd. W. Siti et S. De Laude, Milan, Arnoldo Mondadori Editore, 1999, p. 1327(최초 출판물 *Pasolini on Pasolini*, éd. O. Stack [pseudonyme de J. Halliday], Londres-New York, Thames and Hudson, 1969의 증보판).

95 P. P. Pasolini, "L'arrabbiato sono io"(1966), *Tutte le opere. Saggi sulla politica e sulla società*, p. 1591.

96 같은 책, p. 1592.

del reale" 수정을 가져오는 자임을 인정한다. 반면 분노하는 자는 자기를 가두는 시스템의 경계에 부딪치는 자다. 하지만 혁명가는 존재하는 시스템을 다른 시스템으로 치환한다. 분노하는 자는 [새로 확립된―옮긴이] 시스템이 복원하게 될 것, 파솔리니가 "도덕주의"와 "관습주의"라고 이름 붙인 것, 곧 철폐된 이전 시스템의 토대 위에서 세워지고 확립된 시스템의 모든 것을 당연하게도 두려워한다. (파솔리니가 보기에 레닌과 같은 유형의) 혁명가가 새로운 순응주의를 기다리는 이들이라면, (소크라테스와 같은 인물로 유형을 그려볼 수 있는) 분노하는 자는 존재할 수 있는 모든 시스템에서 존재할 수 있는 모든 순응주의로 고통받는다.[97]

그런데 언어 자체, 이미 존재하는 시스템을 향한 **항의를 이끌기 위해 선택된 언어**는 시스템으로부터 영향을 받지 않을 수 없다. 이에 따라 우리는 파솔리니가 〈분노〉에서 코멘터리의 음조를 (심지어 혁명가적인) "산문의 목소리"와 (부드러움, 고통스러운 부드러움 속에서도 분노에 찬) "시의 목소리" 사이에서 이중화했던 이유를 이해할 수 있다. 이 시인 시네아스트에 따르면, 바로 이것이 "순수한 시인들"과 "순수한 혁명가들"이 저주를 퍼붓는데도 불구하고 "예술적 전쟁"이란 언제나 동시에 두 전선에서 일어나야 하는io conduco una guerra

97 같은 책, pp. 1592~93.

su due fronti 이유다.[98] 특히 이들, "12음절 시구로 〔정치에〕 참여하는 우스꽝스러운è ridicolo arrabbiarsi in versi alessandrini" 태도를 비난하는 이들에게 파솔리니는 고대 이교도와 중세 기독교도의 파토스포르멜Pathosformeln 또는 토포스포르멜Toposforlemeln과 같은 과거의 형식이 "최근 코드화〔또는 순응주의〕에 비추어 볼 때 하나의 새로움una novità rispetto alle codificazioni più recenti"[99]으로 출현할 수 있다고 답한다.

시인은 게다가 무척 겸손한 어법으로 자신을 "리트머스 시험지cartina di tornasole"에 비교한다. 즉, 물에서 (보통 지의류 추출물인) 수용성 물감을 흡수하고, 주변에 "반응하는reagisce"[100] 작은 거름종이 낱장(보통 중성 환경에서 엷은 보라색이나 라일락색인 리트머스 시험지는 산성 환경에서는 붉은색, 알칼리성이나 기본 환경에서는 푸른색으로 변한다). 이는 분노하는 자는 평화, 정지, 안정적인 상태를 알지 못한다는 것을 말하는 방식이다. 분노하는 자는 광산 갱도 속 새가 광산 가스의 위협에 날개를 떨듯 바람 속에서 색을 바꾼다. 이는 또한 **시적 불안**inquiétude poétique에 대한 이미지이기도 하다. 마침 "분노의 인간, 파솔리니Pasolini, l'enragé"라는 제목을 단, 장-앙드레 피에스키Jean-André Fieschi의 영화에서 파

98 같은 책, p. 1595.
99 같은 책, p. 1594.
100 같은 책, p. 1595.

솔리니는 우연찮게도 머나먼 시적 과거의 음유시인에게서 빌린 낱말을 따라 이 시적 불안을 "애상적 기쁨〔아브조이아〕 ajoie; abgioia"이라고 부르고 싶어 한다.[101]

17. 장미의 시와 분노의 시

시, 전통 시가를 포함하여 시는 아름답고 기억할 만한 리듬의 형식으로 우리가 본질적 진실을 언어화하도록 돕는다. 철학 텍스트 대부분이 의심을 품지 않고 "노래하게" 하는 것에 이르지 못하는 그 진실을(이를 확인하기 위해 칸트나 헤겔의 구절을 노래하고 암기해보자). 이런 의미에서 〈분노〉는 우리에게 경이로운 시의 목소리로 마치 인간 조건의 음조와 같은 "음악화된 진실"을 들려준다. 예를 들어 영화의 최종 판

101 P. P. Pasolini, "Pasolini l'enragé〔entretiens avec J.-A. Fieschi〕"(1966), *Cahiers du cinéma*, hors-série n° 9, 1981, pp. 43~53(나는 *Peuples exposés, peuples figurants*, pp. 180~95〔『민중들의 이미지』, pp. 236~37〕에서 abgioia의 개념을 언급하기 시작했다. 마찬가지로 다음 훌륭한 연구를 보라. M. Macé, "Pasolini, sainteté du style," *Études*, n° 4173, 2012, pp. 223~32). 〔옮긴이〕 애상적 기쁨으로 번역한 abgioia는 거리(초연)와 접근(애착)의 이중성을 갖는 단어로, 여기서 기쁨이란 욕망, 접근, 접촉의 원칙에서 발견되는 대결의 현재성 속에서 경험되는 기쁨이다. 디디-위베르만은 『민중들의 이미지』에서 abgioia의 ab가 기원과 거리를 동시에 의미하는 접두사임을 강조한다.

본에서 사라진 도입부에서 파솔리니는 시간에 관한 종합적 성찰을 펼치면서 논평을 시작한다. "시간은 느린 승리였다Il tempo fu une lenta vittoria/패자와 승자를 무찌르는che vinse vinti e vincitori."[102] 하지만 이런 생각이 극히 일반적인 것임을 인정하자. 이렇게 말하는 것은 사실 시에 대해 너무 적게 말하는 것이고, 파솔리니에게서 근본 **몸짓**을 구성하는 **시적 분노** 또는 파솔리니의 문학적·비평적·정치적·영화적 시도의 중심—횡단적이라고 말하는 편이 낫겠지만—패러다임에 대해서는 아무것도 이야기하지 않는 것이다.

"분노"라는 제목은 1962년 영화가 개봉한 시점에서 최소 2년 전, 결국 세상에 나오지 못한 서사 모음집을 위해 선택했던 제목이기도 했다.[103] 또한 1961년 『우리 시대의 종교』라는 모음집, 더 정확히 말하자면 "몰상식의 시"[104]라 지칭되는

102 P. P. Pasolini, "La rabbia," p. 355.

103 편집자 리비오 가르잔티Livio Garzanti에게 보낸 1961년 2월 28일 자 편지에서 파솔리니는 "분노라는 제목의 〔…〕 소설 한 권"의 구상을 끝냈다고 밝혔다. P. P. Pasolini, *Lettres, 1955-1975*, éd. N. Naldini, Turin, Einaudi, 1988, p. 487. 출간되지 않은 이 책에 싣고자 했던 이야기들은 다음 저작에 실리게 된다. P. P. Pasolini, *Tutte le opere, Romanzi e racconti, I*, éd. W. Siti et S. De Laude., Milan, Arnoldo Mondadori Editore, 1998, pp. 1552~84.

104 P. P. Pasolini, "La rabbia"(1960), *Tutte le opere. Tutte le poesie, I*, pp. 1051~53(*Poésies, 1953-1964*, trad. J. Guidi, Paris, Gallimard, 1980이나 *Poèmes de jeunesse et quelques autres*에서는 이 시를 볼 수 없다. N. 카스타녜N. Castagné의 번역이 다음에 실렸다. *Poésies,*

파트에 실린 1960개의 시행으로 이루어진 걸출한 시를 위해 택한 제목이기도 했다. 이 시는 각각 15개 행으로 이루어진 6개의 시절로 구성되었다. 시인의 저작의 편집자였던 발테르 시티Walter Siti에 따르면 이 시의 운율 구조는 정확하게 페트라르카의 『세속 시인선Rerum vulgarium fragmenta』에서 발견할 수 있는 ABBCABBCCDDEFEF 구조를 취하고 있다. 이에 앞서 "하늘의 덕을 옮기는 사랑Amor, che movi tua vertù dal cielo"이라는 제목을 가진 단테의 유명한 칸초네에서도 이 구조는 발견된다.[105] 그런데 이 시를 읽으며, 이삼 년 후 파솔리니의 동명 영화를 특징짓는 **서정적 다큐멘터리** 구조에 본질적인 점을 이해할 수 있게 된다. 영화 내내 작동하는 **시적 분노**란 우선 **엄밀한** 의미에서 오직 시의 형식으로만 존재하는 **분노**라는 점이다.

이 시는 식물의 삶 안에, 그리고 아마도 이날도 여전히 영원한 "간계를 꾸미는"(trama la sua tresca[106]는 정치적 의미의 "간계"이자 사랑의 "내연 관계," "파랑돌farandole" 류의 춤의 리듬을 동시에 지칭하는 tresca라는 낱말을 가지고 유희하는 시의 표현이다) 티티새[107]의 노래 안에 잔존하던 과거의

1943-1970, trad. dirigée par R. de Ceccatty, Paris, Gallimard, 1990, pp. 330~32).

105 같은 책, p. 1685(발테르 시티의 주석).
106 같은 책, p. 1051.
107 〔옮긴이〕비열한 사람에 대한 비유.

증인인 장미가 자라는 우산소나무 그늘이 진 작은 정원을 떠올리며 시작된다. 이는 "일자형 파시스트 건물"과 "진행 중인 공사장"을 잔인하게 마주 보게 하는 잔존의 형상이다. 우리는 파솔리니의 많은 영화에서, 파솔리니를 힘들게 하였지만 그가 귀하게 여기기도 했던 이 이미지를 발견하게 될 것이다. 실제로 1849년 시인이자 이탈리아 애국자, 이탈리아 통일운동의 주역, 유명한 "민중의 노래"(주세페 베르디가 곡을 붙인 〈수오나 라 트롬바Suona la tromba〉)와 이탈리아 국가(미켈레 노바로Michele Novaro가 곡을 붙인 〈칸토 데글리 이탈리아니 Canto degli Italiani〉)의 작사가 고프레도 마멜리Goffredo Mameli 가 이 정원 옆에서 죽었다.

이 탁월한 **정치적 시인**을 (그리고 투쟁의 시대의 전형적이고 가능한 서정성을) 환기하면서 파솔리니는 몽타주처럼 자신의 작은 돌 정원mio povero giardino, tutto/di pietra에 대한 묘사를 덧붙이는데, 거의 색조를 띠지 않지만, 자세히 들여다보면 다른 한쪽에 붉은 얼룩solo un po' di rosso이 있다고 말한다. 이 장소에서 장미 한 송이가 "씁쓸하고 기쁨 없이 반쯤 가려진 채seminascosto, amaro, senza gioia"[108] 자란다.

장미 한 송이. 청춘의 잔가지 위로

108 같은 곳.

경사로처럼 소박하게 늘어진 장미,

부스러진 천국의 수줍은 나머지…[109]

그리고 시인은 자신의 낱말, 신체, 사유, 눈-문장œil-phrase을
가지고 좀더 접근한다. 가까이에서 보면 장미는 "벌거벗은
가녀린, 무력한 사물una povera cosa indifesa e nuda"로, 훨씬 소
박하고 희미하다dimessa. "나는 더 다가서서 향을 맡는다…"
파솔리니는 이렇게 쓰고 나서 곧장 이렇게 불평한다. "아, 외
치기, 이는 별것이 아니야, 침묵하기처럼 별것이 아니야Ah,
gridare è poco ed è poco tacere." 그러나 한 송이 장미의 향을 들
이마시는 파솔리니는 "[그의] 인생의 향기" 모두가 "이 유일
하고 가여운 순간"에 들러붙으리라는 것을 잘 알고 있다in un
solo misero istante, / l'odore della mia vita.[110] 그리고 콧구멍 속 향내
처럼 시인의 영혼—아니, 입 또는 혀—속에서 질문이 샘솟
는다.

무엇 때문에 나는 반응하지 않는가,

무엇 때문에 나는 기쁨으로 떨지 않는가,

109 같은 책, pp. 1051~52. "Una rosa. Pende umile, / sul ramo
 adolescente, come a una feritoia, / timido avanzo d'un paradiso in
 frantumi……"
110 같은 책, p. 1052.

아니, 순전한 괴로움에 환호하지 않는가?

무엇 때문에 내 고유한 존재의 고대적 매듭을

나는 알아보지 못하는가?

나는 안다. 내 속에 이제 갇혀 있는

분노의 악마 때문이라는 것.[111]

따라서 분노는 우리 안에 자리를 잡고 우리를 놔주지 않는 악마다. 우리를 가두고 우리를 **주변**에서 파괴하는 우리 **안에** 있는 악마다. 여기서 주변이란 우리의 집단적·개인적인 운명을 강력하게 규정하는 역사적·정치적 세계를 뜻한다. 거대한 불행에 대한 파솔리니의 전적인 의식을 동반하는 무구함의 불가능성과 함께, 역사는 그가 시적으로 "〔그의〕 시대의 주인"이 되는 것을 방해하기 때문에, 정확히 이런 이유에서 역사는 "고름으로 〔그의〕 심장을 채웠다mi riempie il cuore di pus."[112] "심장-격분cuore-furore"의 충돌하는 각운이 이제 "장미-분노rosa-rabbia"의 각운과 같은 자리를 차지하고, 시는 분명한 불안을 기록하며 끝난다. "나는 이제 더는, 영원히 평온을 얻

111 같은 곳. "Perché non reagisco, perché non tremo, / di gioia, o godo di qualche pura angoscia? / Perché non so riconoscere / questo antico nodo della mia esistenza? / Lo so: perché in me è ormai chiuso il demone / della rabbia."

112 같은 곳.

지 못할 것이다non avrò pace, mai."[113] 그렇다면 인간 사회의 역
사 앞에서 우리가 **시적 보기**에 실패하고 있다는 것을 분노가
우리 각자 안에서 증언하고 있다고 해야 할까?

18. 시영화란 무엇인가. 실재. 꿈. 몸짓.

분명 비관주의와 고통이다. 분명 포기는 아니다. 우리가 파
솔리니를 생각할 때 항상 염두에 두어야 할 것은, 파솔리니가
자신의 유명한 시에서 "절망적 생명력"[114]이라 적절하게 명
명했던 이중적 차원이다. 그런데 영화는 이 뺏을 수 없는 생
명력과 같은 형식을 재현하고 있는가? 이를 살펴보기 위해
서는 "종이꽃 시퀀스La Séquence de la fleur en papier"라는 제목
의, 감탄을 자아내는 철학적 영화를 떠올려보는 것으로 충분
할 것이다. 영화에서 니네토 다볼리Ninetto Davoli의 "생명력"
은 커다란 꽃—장미, 정확히 말하자면 인조 개양귀비—으로
치장하고 있는데, 이 꽃은 이 젊은 배우의 신체 위로 오버랩
되어 나타나는 세계의 무질서에 대한 즐겁고 임시적인 응답,

113 같은 책, p. 1053.

114 P. P. Pasolini, "Una disperata vitalità"(1964), *Tutte le opere. Tutte le
poesie, I*, pp. 1182~1202(trad. partielle J. Guidi, *Poésies, 1953-1964*,
pp. 231~35).

그래서 절망적인 응답으로서 출현한다. 이는 분명 순진한 시다. 니네토는 영화 속에서 역사의 초월성과 같은 무엇인가에 의해 살해당하게 될 것이다. 하지만 영화는 적어도 "역사의 악마"의 무익한 **분노**를 **시적 분노**로 변형할 수 있었다. 우리가 앞에서 이미 잘 살펴보았듯, 영화 〈분노〉 속 매릴린의 죽음과 광산의 불행에 관한 시퀀스가 그러한 것처럼.

파솔리니의 수많은 직관은 은연중에 일종의 삼단논법을 따르는 것으로 보인다. 한편으로 "시는 삶 속에 있다."[115] 다른 한편, 영화는 분명 움직이는 삶을 주된 대상으로 삼는 예술이다―이는 1972년 출간된 위대한 에세이 『이단적 경험 *Empirismo eretico*』에서 반복하여 등장하는 주제이기도 하다.[116] 그래서 정말 **시영화**_cinéma de poésie_를 위한 가능성은 존재하며, 「분노」는 영화의 역사적이고 다큐멘터리적인 성격의 심장부에서 가능성의 탁월한 사례를 제공한다고 말할 수 있을 것이다. 파솔리니가 자신의 시 「분노」와 영화 〈분노〉 사이에서 **애상적 기쁨**_abgioia_이나 "절망적 생명력"을 통해 **언어적 시만큼이**

115 P. P. Pasolini, "La poésie est dans la vie (entretien avec Achille Millo)"(1967), trad. J.-B. Para, *Europe*, n° 947, 2008, pp. 110~18.

116 P. P. Pasolini, "La lingua scritta della realtà"(1966), *Tutte le opere. Saggi sulla letteratura e sull'arte, I*, éd. W. Siti et S. De Laude, Milan, Arnoldo Mondadori Editore, 1999(éd. 2004), pp. 1503~40(trad. A. Rocchi Pullberg, "La langue écrite de la réalité," *L'Expérience hérétique. Langue et cinéma*, Paris, Payot, 1976, pp. 167~96).

나 시각적 시일 수 있는 무엇을 계속 상상하면서도 순수한 글쓰기에 대해 어떤 의미로는 절망하고 있었다는 점은 대단히 의미심장하다. 알도 가르잔티Aldo Garzanti가 1970년 편집, 출간한 파솔리니의 시선집 서문에서 파솔리니는 독자에게 알렸다. "여기에서 내 영화의 일부 장면이 불러일으키는 '시적 감정'과 내 시선집의 어떤 대목과의 등가성을 분석하는 일은 그리 적절해 보이지 않는다. 이러한 종류의 등가성을 정의하는 시도는 내용을 참조하는 아주 희미한 방식으로만 이루어졌을 뿐이다. 그렇지만 무엇인가를 겪는/시도하는 어떤 방식 Un certo modo di provare qualcosa이 내 시의 일부 구절과 내 촬영분 일부에 동일하게 존재한다는 사실을 부인할 수 없다고 생각한다."[117]

"무엇인가를 겪는/시도하는 어떤 방식." 이론적 국면에서 이 말을 보면 우선 그다지 정확해 보이지 않는다. 프랑스 번역가는 동사 provare를 "느끼다ressentir"로 번역함으로써 자동적으로, 시적 감상주의가 지닌 흐릿함을 고집했다. 하지만 provare는 (파솔리니가 분명 염두에 두고 있었을) 여러 가지 의미를 함께 모았을 때에야 가장 정확해질 수 있는 동사

117 P. P. Pasolini, "Al lettore nuovo"(1970), *Tutte le opere. Saggi sulla letteratura e sull'arte, II*, éd. W. Siti et S. De Laude, Milan, Arnoldo Mondadori Editore, 1999(éd. 2004), p. 2511(trad. J. Guidi, *Poésies, 1953-1964*, p. 289 〔번역 일부 수정〕).

다. provare는 (예를 들어 소박한 장미와 같은) 무언가 앞에서 요동치는 감정이라는 의미에서 분명 "겪다éprouver" 또는 "느끼다ressentir"이다. 하지만 (예를 들어 장미가 분노에 이어지는 것처럼) "보기 위해" 여기에서 연결된 세계의 요소들에 관한 발견적 작업이라는 의미에서 "시험하다essayer"이고, 실험하다experimenter이다. 그리고 다시, 역사적 연역과 세계의 모종의 상태(1840년대 마멜리의 애국가와 1960년대 정치 시인 파솔리니의 글 사이 어딘가)로부터 축조된 판단이라는 의미에서 이 낱말은 "증명하다prouver"를 뜻한다. 『이단적 경험』의 저자에게 시는 세계를 prova(시험)—이는 또한 시간의 prova다—하는 양상 또는 양태화로서 증명을 뜻할 것이다. 한편으로 논증된 **사유**, 증거, 판단을 낳고, 다른 한편으로 구어적이거나 시각적 형식 속에서 양태화되는 **감정**을 낳는 에세이essai 또는 실험이다. 이 모든 것이 정확하게 영화 〈분노〉의 기획을 특징짓고 있다.

　　1965년 파솔리니가 『이단적 경험』의 "영화" 편에 일종의 선언문처럼 서두에 배치했던 텍스트 「시영화cinema di poesia」가 존재하는 이유가 바로 이것이다.[118] 첫번째 분석에서 영화, 혹은 화면, 매개물, "의미화 이미지" 매체란 무엇인

118　　P. P. Pasolini, "Il 'cinema di poesia'" (1965), *Tutte le opere. Saggi sulla letteratura e sull'arte, I*, pp. 1461~88(trad. A. Rocchi Pullberg, "Le cinéma de poésie," *L'Expérience hérétique*, pp. 135~55).

지 설명하기 위해 파솔리니는—매우 임시적으로 별다른 설명 없이—"이미지 기호im-signes, im-segni"[119]라는 신조어를 사용한다. 하지만 이미지가 한편으로는 몽타주의 중개로 한 문장 속에서 낱말로 구성되고, 다른 한편으로는 우리를 직접적으로 건드리고 바라본다는 점을 지적하기 위해서가 아니라면 우리는 어떤 점에서 이미지가 "의미화"한다고 말할 수 있을까? 또한 바로 이렇게 이미지는, 이미지 역시, "무엇인가를 겪는/시도하는 방식"으로서 구성된다.

바로 이렇게 이미지는 우리의 지적 판단(증거의 영역)을, 우리가 느낄 수 있는 감정(시련의 영역)을 동시에 건드린다. 바로 이러한 이유에서 이미지는 이중의 성격을 지닌다. (파솔리니에 따르면 영화는 카메라 촬영 기술과 결부되어 있어 근본적으로 사실주의적인 예술로 남게 되고, 그 결과 이 텍스트에 언급된 〈안달루시아의 개〉처럼 제아무리 초현실주의 영화라 하더라도 1928년 배우 시몬 마뢰유Simone Mareuil의 엉덩이의 형태나 면도기, 자전거의 형태에 대한 완벽하게 "사실적인" 자료의 측면에서 보일 수 있기 때문에) 이미지는 **현실의 자료**로서 자신을 드러내는 동시에, (영화는 다큐멘터리적이긴 하지만 끊임없이 이성적 추론의 엄밀한 영역을 벗어나고, 가장 깊숙이 묻혀 있는 우리 꿈의 재료를 제공하는

119 같은 책, p. 1463(trad. cit., p. 136).

이미지의 연쇄를 만들기 때문에) **영혼의 발명**으로서 자신을 드러낸다. "이 점이 영화의 심원한 몽상적 성질qualità onirica 과, 사물적이라고 말할 수 있는 영화의 성격, 또는 절대적이 면서도 필연적으로 구체적인concretezza 성격을 설명한다"[120] 고 파솔리니는 이야기한다.

그런데 파솔리니가 들여다보는 영화의 두 가지 차원, 즉 사실적 차원과 심리적 차원, 구체적 차원과 몽상적 차원 사이 에 일종의 변증법적 돌쩌귀 또는 범례적 전환의 조작기가 존 재한다. 이는 움직이는 존재를 촬영하는 카메라가 궁극적으 로 "공동 유산patrimonio comune"[121]이라고 불러야 할 것에 쏟 아 넣기 위해 포착해내는 몸짓 또는 "모방 기호serni mimici"다. 대부분의 파솔리니 영화가 다정하게 주의를 기울여 촬영한 모든 존재, 〈종이꽃 시퀀스〉에서 니네토의 생기 넘치는 파랑 돌, 〈마태복음〉에서 어린 살로메의 최소한의 춤과 같은 **몸짓 의 시**를 우리에게 복원해주는 데 집착한다는 것을 어떻게 부 인하겠는가? 〈분노〉 역시 인간의 모든 표현력 안에서 외따로 있는 인간의 몸짓에 결정적 중요성을 부여하지 않는가? 그러 나 또한 무엇 때문에 몸짓에 이렇듯 미적인, 심지어 인류학적 인 특권을 부여하는가. 파솔리니 이전 아비 바르부르크[122]와

120 같은 책, p. 1464(trad. cit., p. 137).

121 같은 책, p. 1461(trad. cit., p. 135).

122 G. Didi-huberman, *L'image survivante. Histoire de l'art et temps des*

에르네스토 데 마르티노Ernesto De Martino의 파토스포르멜 개념에서, 파솔리니 이후 "이러한 몸짓과 함께 [⋯] 영화는 (단순하게 미적 영역에 속하는 것이 아니라) 본질적으로 윤리적·정치적인 영역에 속한다"[123]고 주장하는 친애하는 조르조 아감벤의 생각에서 발견할 수 있는 특권 말이다.

우리는 『이단적 경험』의 텍스트를 읽으면서 **시영화**에 대한 파솔리니적 생각에 담긴 몸짓의 고유한 특권을 잘 이해할 수 있다. 첫째, 몸짓은 **언어와 신체 사이** 모든 대립 너머에 위치할 수 있다. "현실에서는 구어를 보충하기 위해 모방 기호 체계의 도움을 받아야 한다. 실제로 발음된 낱말(언어 기호lin-signe)은 특정한 표정과 함께 의미를 얻는다. 하지만 (예를 들어 나폴리 사람이 말한다면) 또 다른 표정과 함께 발음될 때 이는 또 다른 의미, 어쩌면 완전히 정반대 의미를 얻게 될 수도 있다. 하나의 몸짓을 동반한 낱말은 하나의 의미를 갖고, 또 다른 몸짓을 동반하면 또 다른 의미를 갖는다."[124] 둘째, 몸짓은 **신체와 영혼 사이** 모든 대립 너머에 위치할 수 있다. 몸짓은 자신을 표현하는 존재를 먼저 **감동시킬 수**

　　　fantômes selon Aby Warburg, Paris, Les Éditions de Minuit, 2002, pp. 115~270을 보라.

123　　G. Agamben, "Notes sur le geste"(1992), trad. D. Loayza, *Moyens sans fins. Notes sur la politique*, Paris, Payot & Rivages, 1995, p. 67.

124　　P. P. Pasolini, "Il 'cinema di poesia'," pp. 1461~62(trad. cit., pp. 135~36).

émouvoir 있었던 메시지를 우리에게 신체를 **움직이는**meut 것으로 전달한다. 비록 우리가 기호학적 유형의 전지적 가독성의 이상 안에 있을 수 없더라도, 메시지가 해석될 수 없는 것이더라도. 마지막으로 몸짓은 **기억과 욕망 사이** 모든 대립 너머에 위치하게 된다. (파솔리니가 말하듯) 몸짓을 통해 현재에 전해진 것은 "공동 유산"과 같은 것을 다시 실연하기 때문이다. 모든 에너지를 그러모아 미래로 던지는 몬스트룸monstrum(괴물)의 절대적 새로움을 어떻게든 발명하기 위해서. 그리고 시인이 보기에, "영화의 표현적 폭력과 몽상적 물질성la sua violenza espressiva, la sua fisicità onirica"[125]에서 우선적으로 감지할 수 있을 이러한 "영화의 실질적 예술적 본성"이 가장 잘 확인되는 것은 아마도 바로 이 지점일 것이다(한편, 이 말을 다시 적으면서 〈살로, 소돔의 120일〉에서 주어진 죽음에 항의하던 벌거벗은 젊은 남성이 들어 올린 주먹이 갑작스럽게 머릿속에 떠오른다).

125 같은 책, p. 1468(trad. cit., p. 140).

19. 삶의 통합 축과 죽음의 계열체
또는 트레노스와 잔존으로서의 영화

"시영화"는 곧 발터 벤야민이 이전에 **변증법적 이미지**라고 불렀던 것을 생산하는 데 집중하게 될 것이다. 파솔리니가 말하기를 실제로 시영화는 "이중적 본성의 영화를 생산하는 특징 **produrre film dalla doppia natura**"을 지닌다. 한편으로 우리가 가장 자주 보게 되는 영화는 "진행되는" 영화다. 다시 말해 분명하게 하나의 "이야기histoire"를 하고 전개하는 영화. 하지만 "이런 영화 아래로 슬며시 끼어드는 또 다른 영화"는 "자유롭고 또 전적으로 표현적-표현주의적인totalmente e libermente di carattere espressivo-espressionistico"[126] 내용을 전달하는 만큼이나 시적으로 자신을 제시한다. 파솔리니는 "프레임 작업과 강박적 몽타주 리듬le inquadrature e i ritmi di montaggio ossessivi" 속에서 "채플린부터 미조구치Mizoguchi Kenji와 베리만Ingmar Bergman까지 위대한 영화적 시"[127]의 진정한 서정성을 발견할 때, "다른" 영화에 감동한다.

"시영화"는 이중적이고 변증법적인데, 이는 근본적인 측면에서 파솔리니가 몽타주 예술 안에서 다루는 시간성이 드러내는 면모이기도 하다. 〈분노〉 전체는 이러한 시간성의

126 같은 책, pp. 1482~83(trad. cit., pp. 151~52).
127 같은 책, pp. 1483~84(trad. cit., pp. 152~53).

풍부한 역설 위에서 구축된 것으로 보인다. 시간성에 관한 1965년의 텍스트는 시인 자신, 곧 작가 일반에 관한 최초의 패러다임을 제시한다. "작가의 개입l'operazione dello scrittore은 상자에 들어 있는 물건인 양 사전에서 낱말을 고르고, 그 낱말을 특정한 방식으로 사용un uso particolare하는 것으로 이루어지는데, 낱말의 역사적 순간이 특정하고, 방식에 고유한 역사적 순간이 특정하다. 이는 낱말에 대한 역사성으로 이어진다un aumento di storicità della parola. 말하자면 의미가 확대cioè un aumento di significato되는 것이라 할 수 있다."[128] 이는 결정적이고도 진정 전복적인 주장이라고 할 수 있는데, 여기서 시적 언어가 문학의 전통 그 자체만이 아니라 이 전통과 결부된 순응주의가 부여하는 인위적인 비非시간성을 벗어던지기 때문이다. 1960년의 시에서 묘사하고 있는 **장미**는 달콤한 노래의 영원히 건드릴 수 없는 모티프라기보다는, 바깥으로는 "파시스트의 건물 벽"을, 안쪽으로는 시민-시인의 **분노**를 맞닥뜨린 작고 가여운 붉은 **사물**의 변증법적 이미지다.

〈분노〉에서 "광산의 불행 시퀀스"를 닫는 "장례 노래"에 대해서도 정확하게 같은 이야기를 할 수 있다. 시적 기억이 분명 여기 소환되기는 하나, 여기에서 시적 기억은 문학적 순응주의를 내세우는 것이 아니라 "공동 유산"임을 내세운다.

128 같은 책, p. 1464(trad. cit., p. 137).

이 둘의 차이를 어떻게 묘사하고, 어떻게 구별해야 할까? 어떻게 모든 **인용된 과거**에 내재하는 능선 또는 갈등의 선을 이해할 수 있을까? 여기서 순응주의적 용례에 맞선 창조적 용례, 강제적 용례에 맞선 해방적 용례라는 제 운명을 수행하고 있는 것은 **기억의 정치학**이다. 『이단적 경험』의 다른 페이지에서 파솔리니가 우리에게 정확성과 급진성을 갖춘 몇 가지 놀라운 해명을 제시하는 것도 놀랍지 않다. "존재는 자연적인가"라는 제목의 1967년 텍스트에서 파솔리니는 "시영화"의 이중적 또는 변증법적 특징에 대한 자신의 이해를 정교화한다.[129]

〈종이꽃 시퀀스〉에서 니네토를 보자, 또는 그 이전 〈작은 새와 큰 새〉에 등장했던 니네토를 보자. "봐요, 〔이〕 영화에는 검은색 곱슬머리, 검은색 웃는 눈, 여드름이 난 얼굴, 갑상선 항진증을 앓는 것처럼 보이는 다소 부푼 목을 가진 소년이 흥겹고 익살스러운 표정을 짓고 있는 숏이 등장합니다. 영화의 이 숏은, '언어'와의 유비를 통해 영화를 정의할 때 그러하듯, 상징으로 이루어진 사회적 관습을 참조하고 있을까요? 네, 영화는 사회적 관습을 참조하지만, 영화의 관습은 상징적이지 않아서non essendo simbolico 현실과 구분할 수 없습니

129 P. P. Pasolini, "Essere è naturale?"(1967), 같은 책,
 pp. 1562~69(trad. A. Rocchi Pullberg, "Être est-il
 naturel?," *L'Expérience hérétique*, pp. 213~19).

102

다non si distingue della realtà. 곧, 육신을 지닌 진짜 니네토 다볼리가 이 숏에 다시 만들어집니다."[130] 파솔리니는 영화의 개념이 가장 흔하게는, 그가 "살아 있는 연사連辭, sintagmi viventi"라고 부르는 것으로 구성된다고 본다. 비록 매우 드물게 순수한 정물[죽은] 영화가 존재하기는 하지만 말이다. 그래서 "랑그"나 "언어"에 관해 말해야 할 때면 기호학자로서 말하기보다 인류학자로서 말해야 한다. 바로 이 점이 파솔리니가 이 글에서, 특히 니네토에 관해 이야기하며, "살아 있는 예식cerimoniali viventi"이나 "형상적이고 살아 있는 언어linguaggi figurali e viventi"라는 용어를 선택한 이유를 잘 설명해준다.[131]

그러나 모든 것이 이중의 양상, 파솔리니가 "양의성" 또는 근본적 "모호함ambiguità"이라고 명명하고 싶어 하는 것 안에 있는 것처럼 보일 수 있다. 한편 영화는 우리 눈앞에서 움직이고, 스스로 요동치며, 우리의 감동을 운동 반응으로 이끌어내는 삶, "살아 있는 연사"의 문제다. 그래서 그의 눈에는 "아방가르드" 영화가 확신하는 "자연주의의 공포"란 순전하고도 단순한 "존재의 공포paura dell'essere"로 보인다. 그러나 다른 한편, 존재 자체와 존재의 "실재realtà"는 흐름이나 "시간의 이행il passare del tempo"이라는 근원적 소여의 역설이나 모호성에 바쳐진다는 것을 잘 알아두어야 한다. 이런 의미에

130 같은 책, p. 1562(trad. cit., p. 213).
131 같은 책, pp. 1562~64(trad. cit., pp. 213~14).

서 파솔리니는 존재의 〔고통과 기쁨의—옮긴이〕"감수성"이 없는 존재는 없다고 단언한다. 그래서 "영화를 만드는 것은 불타는 종이 위에 쓰는 일이다fare del cinema è scrivere su della carta che brucia."[132]

따라서 "시영화"를 만드는 개념 전체(그리고 개념을 구성하는 실행 전체)를 가로지르는 **죽음의 패러다임**에 관한 고려를 "삶의 연사"에 관한 인식에 덧붙여야 한다. 매릴린 먼로, 사망한 광부의 아내를 다루는 "시의 목소리"로 낭독되는 〈분노〉의 장례 노래, 이 시가들은 여기에서 윤리적·정치적·인류학적 지평에서처럼 미적 지평에서 완전한 필연성 속에서 출현한다. 이것은 평균의 서사를 전개하는 것에 만족하는 대신 진정한 시 또는 "우화favola"[133]로 펼쳐지는 몽타주 작업 속에서 구성되고, 재구성, 재발명, 탈몽타주, 재몽타주되기는 "시간 리듬의 문제una questione di ritmo temporale"라고 파솔리니는 말한다.

그리고 파솔리니는 전부 1967년에 쓰인 같은 선집 속 여러 다른 텍스트에서 완전한 "잔존의 영화"가 될 "시영화"의 강력한 모티프를 발전시키게 될 것이다. 사물과 존재의 사라짐을 직접 대면하는, 생명의 에너지의 영화. 파솔리니를 무척 동요시켰던 것이 분명한 한 영화에서 앤디 워홀이 친구의

132 같은 책, p. 1566(trad. cit., p. 216).
133 같은 책, pp. 1567, 1569(trad. cit., pp. 217~19).

수면을 거의 연속으로 촬영했던 것처럼, 주어진 존재의 삶 전체에 관한 과도한 플랑-세캉스를 상상할 때, 우리는 이러한 경제 안에서 유일하게 가능한 영화의 마지막일 죽음의 순간을 필연적으로 만나게 될 것이기 때문이다. 파솔리니의 몽타주는 전혀 달랐다. "몽타주가 개입하는 순간부터, 〔…〕 현재는 과거(살아 있는 서로 다른 언어를 통해 얻은 배열들)로 변형된다. 미학적 선택이 아니라 영화의 본성 자체에 내재적인 이유로 과거는 항상 현재(이는 따라서 역사적인 현재다)로 출현한다. 〔…〕 몽타주는 (무한히 '주관적'인 가능성으로서의 아주 길거나 미소한 파편, 수많은 플랑-세캉스로 구성된) 영화 재료 위에 죽음이 삶에 완수하는quello che la morte opera sulla vita 것과 같은 작업을 한다."[134]

"살아 있는 연사"로 완전히 빚어진 이 역설적 "죽음의 작용"이란 그래서 무엇인가? 파솔리니가 읽지 않았을 것이 분명한 에이젠슈테인의 『몽타주 일반 이론』은 이미 디오니소스의 형상을 통해 몽타주를 잔존, "정서적 소생" 또는 "비극의 재생"을 위한 작업으로 언급하고 있다. 영화 몽타주 속에서 디오니소스는 흩어진 러시 필름으로 잘려서 조각으로 존재하지만 다시 춤을 추고, 움직이고, 감동받고, 우리를 감동

134 P. P. Pasolini, "Osservazioni sul piano-sequenza"(1967), 같은 책,
pp. 1559~61(trad., A. Rocchi Pullberg, "Observations sur le plan-
séquence," *L'Expérience hérétique*, pp. 211~12).

시키기 시작했기 때문에, 에이젠슈테인은 과감하게 "디오니소스 또는 몽타주의 탄생"이라고 말했다.[135] 결국 에이젠슈테인은 **삶 자체를 재몽타주하면서 삶을 탈몽타주하기 위해**, 곧 무엇인가를 잔존의 형식으로 정립하기 위해 **죽음을 행**하는 몽타주에 호소한다. 그런데 이러한 형식, 이러한 작용의 원칙적·시적·인류학적 형식의 첫째 형식은 파솔리니가 〈분노〉에서 무척이나 고집스럽게 자기의 것으로 삼고자 했던 장례 노래인 **트레노스**다. 그리고 『이단적 경험』에서 다음과 같이 이 일의 필수성을 정당화한다. "누군가 죽자마자 겨우 결론이 난 삶의 빠른 종합이 이루어진다. 허무 속에서 수천 가지의 행동과 표현, 소리, 목소리, 말이 수십 수백 가지로 닥쳐온다sopravvivono. 일생 내내 아침, 점심, 저녁, 밤마다 말했던 상당한 수의 문장이 무한하고 침묵하는 구덩이 속으로 떨어진다. 그러나 이 문장 중 몇몇은 기적처럼 저항하고resistono, 기억 속에 명구로서 기입되고si iscrivono, 아침의 빛, 저녁의 어두운 부드러움 속에 유예된 채 남는다restano sospese. 여인과 친구들이 함께 이를 회상하며nel ricordarle 눈물짓는다."[136]

135 S. M. Eisenstein, *Teoria generale del montaggio*(1935-37), trad.
 dirigée par P. Montani, Venise, Marsilio, 1985, pp. 169~71 et
 226~31(내가 알기로는 이 텍스트의 프랑스 번역은 존재하지
 않는다).

136 P. P. Pasolini, "La paura del naturalismo"(1967), *Tutte le opere.
 Saggi sulla letteratura e sull'arte*, I, p. 1572(trad. S. Rocchi Pillberg,

영화는 따라서 시를 짓듯―**몽타주**를 리듬에 맞춰 변화하는 운율, 충돌, 유혹의 예술로 실행하는 방법으로―만들어지는 **잔존**이다. "영화 만들기는 죽음 후의 삶과 같다il cinema in pratica è come una vita dopo la morte."[137] 파솔리니는 고대로부터 르네상스까지 회화에 대한 유명한 공식들을 거의 원문 그대로 인용했다. 모든 교의 너머에 위치하는 사유의 예술, 모든 질서의 낱말 너머에 위치하는 정치의 예술, 모든 엄격한 연대기 너머에 위치하는 역사의 예술로서. 같은 지면에서 "삶" "죽음" "역사" "시"라는 낱말이 "몽타주"라는 낱말 주위를 문자 그대로 선회한다… 파솔리니는 "예술을 위한 예술"에 대한 경멸을 담아 시는 "실재가〔실재 자체로서〕시적인la realtà stessa è poetica" 조건에서만 고집스럽고 내밀하게 표명될 수 있다고 세밀하게 명시한다. 바로 이것이 무로부터 세계를 다시 발명할 수 있다고 생각하는 모든 시도들보다 훨씬 더 시적이고 정치적인 〈분노〉 같은 다큐멘터리 영화가 존재하는 이유일 것이다.

(2012~13)

"La peur du naturalism," *L'Expérience hérétique*, p. 222).

137 P. P. Pasolini, "I segni viventi e I poeti morti"(1967), *Tutte le opere. Saggi sulla letteratura e suu'arte, I*, p. 1577(trad. A Rocchi Pullberg, "Signes vivants et poètes morts," *L'Expérience hérétique*, p. 226).

옮긴이의 말

당연히 걸작을 살펴야 한다. 그러나 주변부의 것들 역시 살펴야 한다. 대중 축제, 유행 의상, 노숙자, 우표, 거리의 인사법 같은 것들 말이다. 인류학을 시도해야 한다. 아비 바르부르크와 마르셀 모스가, 그리고 피에르 파올로 파솔리니 같은 예술가가 내게 이런 것들을 알려주었다.[1]

1. 광산 가스와 보이지 않는 파국의 성격

15세기 피렌체 산마르코 수도원 수도사였던 프라 안젤리코 Fra Angelico가 수도원 벽에 그린 벽화에 대한 책『프라 안젤리코: 비유사성과 형상화 *Fra Angelico: Dissemblance et figuration*』에서 조르주 디디-위베르만은 종교화 이미지의 미묘함 la subtilité des images에 대해 말한다. 기독교 교회에서 이미지는 성경을 읽을 수 없는 문맹의 신도들에게 성경을 도해하는 용도에 그치지 않았다. 이미지는 오히려 인과 관계를 설명하는 것만으로는 다 옮길 수 없는 기독교적 사건의 미묘함에 다가

＊ 이 글은 옮긴이의 논문 「인류학적 이미지와 형상적 섬광」, 『아시아영화연구』, 제12권 2호, 2019, pp. 111~41과 2022년 '문학과 영상학회' 하반기 학술대회에서 발표한 글 「1초에 24번의 섬광」의 발표문 일부를 바탕으로 재구성한 것이다.

1 G. Didi-Huberman, "L'invité. L'historien de l'art Georges Didi-Huberman," *Télérama*, n° 3283, p. 6.

설 수 있는 도구였다. 디디-위베르만은 기독교적 사건이 우리의 논리를 뛰어넘는 초월적인 사건임을 강조하는 것이 아니라, 신이 인간의 신체로 태어나는 육화의 역설을 인용한다. 이미지는 우리의 감각으로 볼 수 없고, 우리의 지성으로 이해할 수 없는 이 역설적 사건을 우리에게 전달할 수 있는 하나의 방법이다. 우리는 이미지를 통해 사건의 과거와 현재, 미래의 시간을 다시 이해하거나 미리 이해하며, 이를 통해 미래를 기억한다. 따라서 이미지를 마주한 자는 역사가다. 하지만 이미지의 역사가의 임무는 과거에 속한 한 사건이 어떻게 일어났는지 세세히 아는 것에 국한되지 않는다. 역사가의 임무는 "위험의 순간에 솟아오르는 기억을 얻는 것"이고, 미래의 파국, 도래하는 파국의 관점에서 "현재 상황을 조망하기 위해 과거의 파국을 복기하는 일"을 하는 것이다.(p. 11)

이 책『가스 냄새를 감지하다』에서 디디-위베르만은 다시 한번 더 이미지를 마주한 역사가로서 글을 쓴다. 20세기 신문 지면에 자주 오르곤 했던 광산 사고의 이미지를 마주한 역사가로서 글을 쓴다. 또한 광산 사고의 이미지가 담긴 피에르 파올로 파솔리니의 영화에 관하여 쓴다. 도래할 재난의 이미지, 역사의 이미지를 마주한 이탈리아의 사상가이자 시인, 작가, 시네아스트, 번역가, 논객인 파솔리니에 관하여 쓴다. 따라서 이 저작은 파국의 이미지와 파솔리니라는 두 가지 주제를 통해 미래의 파국을 앞두고 있는 현재의 위기 상태와 이

미지의 관계를 다룬 저작이다.

왜 광산인가? 오늘날 미디어는 광산 산업과 광산, 광부에 대한 이야기를 거의 다루고 있지 않지만, 석탄 연료에 대한 의존도가 높았던 19~20세기에 광산 사고는 산업화 시대의 사회적·인간적 비극을 증언하는 사고였다. 당시 미디어는 광산 사고에 대한 이미지를 생산해냈다. 광산 사고뿐 아니라 광산 사고의 주요한 원인이었던 광산 석탄 가스grisou가 광산이 있었던 프랑스 동부 생테티엔 출신 디디-위베르만의 주목을 끈다. 석탄 가스는 폭발 위험이 높은 가연성 물질이지만, 무색무취인 탓에 좁은 석탄 갱도 내에 가스가 쌓이는 동안 광부들은 이를 감지해내기가 쉽지 않다. 석탄 가스는, "파국은 드물게만 파국으로서 예고"(p. 8)되기 때문에 알아채기 쉽지 않은 파국의 성격을 환기하는 소재인 셈이다.『프라 안젤리코: 비유사성과 형상화』(1990),『색채 속을 걷는 사람』(2001) 등의 저작에서 '보이지 않는' 초월적 존재를 현시하는 이미지의 힘을 강조하고,『잔존하는 이미지』(2002),『모든 것을 무릅쓴 이미지들』(2004),『반딧불의 잔존』(2009)에서 정보로 환원될 수 없는 재난의 경험을 현시하는 이미지의 힘을 강조했던 디디-위베르만은, 이 저작에서 예기치 않은 폭발을 야기해서 갱도 내의 생명을 죄다 앗아갈 수 있는 석탄 가스를 도래할 인간적·역사적인 파국의 징후 이미지에 비유한다. 징후 이미지는 인간의 감각기관이 감지하지 못하는 석

111

탄 가스를 감지할 수 있는 갱도 속 카나리아의 날갯짓—광부들은 카나리아 새장을 행운의 부적이자 가스 감지기로 삼아 갱도에 들고 들어가곤 했다—과 같은 것이다.

다른 한편, 디디-위베르만은 자신 역시 광산 사고를 예견하지도, 응시하지도, 기억하지도 못했다는 것을 깨닫는다. 디디-위베르만이 관심을 기울이지 않았던 과거의 광산 재난 중에는 1968년 고향에서 일어났던 광산 사고도 있다. 기억되지 못하고, 읽어내지 못했던 이 과거의 사건은 어떻게 가독성을 획득하며 되돌아오게 되는가? 파솔리니가 이에 대한 하나의 답을 제시한다. 파솔리니의 영화 〈분노〉(1963)는 역사가 시와 몽타주를 통해 가독성을 획득할 수 있다는 것을 예시한다.

2. 파솔리니의 리얼리티와 시영화

1950년대 후반 로마 근교 기층민중을 다룬 소설을 발표했던 파솔리니는 페데리코 펠리니Federico Fellini 감독의 영화 시나리오 작업에 참여하며 영화와 관계를 맺게 된다. 파솔리니는 로마 근교의 청년 부랑자, 빈자, 매춘부 등의 삶과 언어를 소재로 삼은 〈아카토네〉(1961), 〈맘마 로마〉(1962) 이후 종교, 신화의 세계와 동시대 부르주아의 세계를 오가며 고답적 원

시성에 대해 질문하는 십여 편의 극영화를 완성하고 다섯 편의 다큐멘터리 및 다큐멘터리 연출노트를 남겼다. 극우파와 극좌파의 테러리즘과 네오파시즘이 준동하던 1975년 11월 1일에서 2일로 넘어가던 시각, 현대 사회에 대한 알레고리로 가득 찬 영화 〈살로, 소돔의 120일〉을 완성한 후 방대한 분량의 소설 『석유Petrolio』를 집필하는 중이었던 파솔리니는 로마 근처 해변에서 살해당했다.[2]

파솔리니는 시영화를 통해 리얼리티에 도달하고자 했던 작가이자 감독이다. 시영화에 관한 파솔리니의 생각은 1965년 페사로 영화 페스티벌에서 처음 표명되었다. 여기서 파솔리니는 장-폴 사르트르의 문학 정의를 떠올리게 하는 구분을 제시한다. 시영화, 시적 영화란 서사를 좇아 진행되는 산문 영화와 구별된다는 주장이 그것이다. 그는 영화란 다른 예술

2 파솔리니 삶과 암살의 미스터리를 다룬 극영화와 다큐멘터리는 십여 편에 달한다. 이 중 아벨 페라라의 영화 〈파솔리니Pasolini〉는 파솔리니의 생애 마지막 날 이루어진 기자와의 인터뷰, 파솔리니와 그의 살해범으로 체포된 소년 펠로시와의 밀회, 살해의 순간, 그리고 사후 발간된 미완의 소설 『석유』를 엮어 구성한 작품이다. 프랑스 작가 릴리 레노 드와Lili Reynaud Dewar는 아벨 페라라의 영화를 출발점으로 삼아 파솔리니를 연기하는 다양한 인물의 낭독과 재연으로 구성한 4채널 영상설치 〈1975년 11월 1일 그리고 2일, 로마Rome, 1er et 2 novembre 1975〉(2021, 35분 16초, Loop)를 만들었다. 이 작업에 대해서는 졸고 「명예로운 예술가의 외설적 초상 릴리 레노 드와의 〈1975년 11월 1일 그리고 2일, 로마〉에 관하여」, 『뉴래디컬리뷰』제3호(2022, 봄호) 참조.

처럼 우선 '시적'인 것이라고 말한다. 영화는 영화 이미지의 '상기적想起的' 요소로 인해 '시적 성격poéticité'을 갖고 있으며, 영화의 예술적 언어는 비철학의 언어로서 "꿈에 신체를 부여할 수 있는 힘"과 "본질적으로 은유적인 성격"을 가지고 있다고 덧붙인다.[3]

비록 산문과 시를 구분하긴 했지만, 파솔리니에게 시는 엄격한 형식의 글쓰기에 해당하는 개념이 아니었다. 예컨대 1967년 아칠레 밀로Achille Millo와 파솔리니가 가진 인터뷰에서 이에 대한 단초를 얻을 수 있다. 인터뷰를 시작하면서 밀로는 파솔리니가 "우리 시대 가장 중요한 활동가"이지만 오늘 이 자리에서는 "시인으로" 초청한 것이라고 말한다. 파솔리니는 여기에 다음과 같이 응답한다.

"시인으로… 그렇게 구분하기는 어려울 것 같습니다. 우리는 시를 다루는 일을 할 뿐 아니라 시 속에서 살기 때문입니다. 시라는 말로 특정한 일을 의미하는 것이라면, 그래요, 저는 시인이라는 호칭에 동의합니다. 제가 처음 했던 일은 정확하게 이런 규정에 들어맞는 일이었어요. 일곱 살 때 어떤 이유에서인지는 모르겠지만 어머니가 제게 헌정하는 소네트

3 P. P. Pasolini, "Le Cinéma de poésie," éd. Marc Gervais, Paris, Seghers, coll. «Cinéma d'aujourd'hui», 1973. 〔이 글의 한국어본은 피에르 파올로 파솔리니, 「시적 영화」, 피에르 파올로 파솔리니 외, 『세계 영화이론과 비평의 새로운 발견』, 이승수·김성일 외 옮김, 도서출판 가온, 2003. p. 135 참조.〕

를 써서 준 적이 있습니다. 이 소네트를 통해서 저는 시라는 것이 무엇인지를 이해했습니다. 시란 단지 읽기만 하는 것이 아니라 우리가 쓸 수 있는 무엇이라는 것을요. 이틀 후 이번에는 제가 시를 한 편 썼습니다. 정체를 알 수 없는 종달새에게 전하는 시였어요. 이슬과 로시뇰레라고 불리던 종달새가 있었어요. 시인으로서 제 첫 작품이고죠."[4]

'우리는 시 속에서 산다'라는 응답에 따르면 파솔리니가 시로 부르는 것은 하나의 리얼리티다. 시인의 권위를 가진 자가 쓴 시, 출간된 시집의 시는 시의 특수한 사례일 뿐이다. 이어지는 인터뷰에서 파솔리니는 "시는 삶 속에 있습니다. 언어와 마찬가지로 삶 역시 때로는 산문으로 표현되고 때로는 시로 표현됩니다"라고 말한다. 삶 속에서 발견할 수 있는 시란 무엇인가? 파솔리니가 예술과 삶 사이의 구분을 폐기하고 일상의 대상 속에서 시의 소재와 형식을 발견했던 20세기 전반기의 아방가르드와 불화했던 이유는 여기에 있을 것이다. '삶 속에 있는 시'란 운율과 리듬의 형식적인 특징을 갖춘 고전 시문학과도, 이와 동시에 객관주의, 사물성, 문자주의의 시 형식과도 무관하기 때문이다. 특히 1960년대 경제적 호황기 소비사회의 도래는 일상 자체에 대한 긍정을 어렵게 했다.

4 P. P. Pasolini, "La poésie est dans la vie (entretien avec Achille Millo)"(1987), trad. Jean-Baptiste Para, *Europe*, n° 947, 2008, pp. 110~11.

'삶 속의 시'란 비이성적인 것, 야만적인 것, 몽환적인 것이 배제되지 않은 세계 속 경험, 삶 속에 '잔존하는' 웃음, 노래, 순수함, 성스러움에 더 가깝다. 따라서 파솔리니에게 영화는 사실에 깃든 다양한 목소리를 발견할 수 있는 도구가 된다. 같은 인터뷰에서 파솔리니는 어느 평범한 주부의 삶의 장면을 묘사하며 시와 사회 계급, 문화의 관계를 언급한다. 그가 생각하기에 민중에게 문학적 매개를 통해 고급문화의 일종인 시를 접하게 하는 것은 좋은 생각이 아니다. 이 경우 민중은 자신의 순진함/무구함innocence 속으로 숨어든다. 쓰인 시에 접근할 수 있는 이들은 귀족적 엘리트와 "지배자"뿐이다. 그렇더라도 민중은 시와 만날 수 있다. 첫째, 민중은 "문학적인 것이 아니라 사회적인"[5] 일련의 계기를 통해서 시에 접근할 수 있다. 둘째, 민중은 대중문화의 밖에서만 시에 접근할 수 있다. 이처럼 시와 시적인 것에 대한 파솔리니의 갈구는 대중문화에 대한 비관주의적 전망, 과거에 관한 노스탤지어 속에서 출현한다. 파솔리니에게 시적인 것은 '모든 것을 사고 파는' 소비주의 시대에 희소해진 것의 이름이며, 몽환적인 것, 비이성적인 것, 고대적인 것, 신성함, 순수함, 꿈의 다른 이름이다.

다시 영화의 문제로 돌아와보자. 파솔리니는 고급문화

5 같은 글, p. 114.

의 반대편에 영화를 배치하지만, 다시 산문영화와 시영화를 구분하면서 시영화를 전형을 반복하는 대중문화의 카테고리에 속하지 않는 예외적인 문화의 산물로 고려한다. 이 개념을 통해 우리는 다큐멘터리적 사실성과 시적 형식성을 갖춘 파솔리니의 영화에서 '지나간 시간'의 '사실'이 현시간 가지고 있는 '시적 차원'을 밝히며 출현하는 장면을 목격한다. 만일 '리얼리티를 사용한 리얼리티'로서 영화가 민중의 리얼리티에 '내재해 있는' 시적인 것을 발견할 수 있는 가능성을 갖는 다면, 시영화야말로 "영화의 심원한 몽상적 성질과, 영화의 [⋯] 절대적이면서 필연적으로 구체적인 본성이 함께 작동하고 있는 변증법"[6]이 작동되는 장소일 것이다.

3. 파솔리니의 시적 분노와 몽타주

디디-위베르만은 파솔리니의 파시즘과 소비주의 비판 그 자체보다, 비판을 구성하는 다큐멘터리의 사실성과 리얼리티에 대한 사랑을 잊지 않고 비판을 이어가는 시인-작

6 G. Didi-Huberman, *Peuples exposés, peuples figurants. L'œil de l'histoire, 4*, Paris : Les Éditions de Minuit, 2012, p. 171. [조르주 디디-위베르만, 『민중들의 이미지: 노출된 민중들, 형상화하는 민중들』, 여문주 옮김, 현실문화연구, 2023, p. 216 참조.]

가 écrivain-poète로서의 면모를 조명한다. 『반딧불의 잔존』
(2009)에서 디디-위베르만은 아감벤의 묵시론적 전망과
1970년대 정치적 보수주의와 소비주의가 득세했던 이탈리
아 사회에 대한 파솔리니의 비관적 의견에 동조하는 대신 후
기 자본주의 사회에서도 미미한 빛을 내며 잔존하고 있는 민
중의 몸짓을 가시화하는 일, "비관주의를 조직"하는 일을 언
급했었다. 이때 반딧불-민중의 춤을 찬미했던 청년 시절 파
솔리니의 시적 응시는 디디-위베르만에게 하나의 모델을
제공한다. '역사의 눈L'œil de l'histoire' 시리즈의 네번째 저작
인 『민중들의 이미지: 노출된 민중들, 형상화하는 민중들』
(2012)에서도 디디-위베르만은 파솔리니의 영화와 그의 시
영화 개념을 다루었다. 민중의 형상이 수많은 영화 속에서 단
역(엑스트라, 불어로 figurant)에 불과하다는 점에 착안하여
figurant과 figure(형상), figuration(형상화)의 관계를 다룬 이
저작에서 파솔리니는 "비천함humilis의 리얼리즘"과 형상적
섬광을 담아내는 작가로 소개된다. "현시의 현상학"을 실현
하는 작가로서, 파솔리니는 미술사의 확장된 연구의 대상이
기도 한 인류학적 이미지를 영화적 기록의 대상으로 삼고 있
는 탁월한 '리얼리티' 작가이고, 대중 축제, 유행 의상, 노숙자,
우표, 거리의 인사법과 같은 "주변부의 것"이라 할 인류학적
기록들을 '조직'하여 미미하게 잔존하고 있는survivant 몸짓,
아름다움, 빛을 '시대착오적으로anachroniquement' '다시 출현

하게' 하는 작가다.

『가스 냄새를 감지하다』는 파솔리니의 영화 〈분노〉에서 논객 파솔리니의 '분노'가 아니라 시인 파솔리니의 '시적 분노'를 발견한다. 〈분노〉의 두번째 부분을 연출한 조반니 과레스키의 반동적 분노와 구별되는 파솔리니의 시적 분노는 우선 세계의 문제를 회피하지 않는 시인의 '분노'다. "시인은 그를 평화로운 상태에 남겨두지 않는 '문제들problemi,' 지금 현재의 경우 '식민주의' '비참' '인종주의' '반유대주의'라 명명되는 문제들이 들끓고 있는 것을 보는 이다."(p. 45) 동시에 시적 분노는 "정상성"을 가장하는 상황, 곧 상식을 주장하는 일에 질문을 던질 수 없고, 만장일치 규탄만을 강조하며, 우민정치가 즉각적인 박수를 이끌어내기 위해 조장하는 '반동적 분노'와 구별된다. "보이지 않던" 사태는 "심장과 신체의 몸짓"이기도 한 시적 분노와 몽타주를 통해서만 출현한다.

그래서 〈분노〉는 단순히 뉴스 자료 화면을 추려 공공의 역사를 재구성한 편집영화가 아니다. 파솔리니 본인 역시 〈분노〉의 트리트먼트에서 "나는 연대기를 좇아 이 영화를 쓰지 않았다. 논리조차 좇지 않았다. 나는 나의 정치적 이성 le mie ragioni politiche과 나의 시적 감정il mio sentimento poetico을 좇아 썼다"(p. 56)고 적지 않았던가? 말하자면 〈분노〉는 역사 아카이브, 곧 "겉으로 중립성을 가장하나 이데올로기적으로 증오할 만한 시각적 재료"를 시적 분노의 파토스에 따라

119

몽타주하는 시적 에세이다. "역사적 재료 속에서 무엇인가를 읽기" 위해서는 "아직 알려지지 않은 과거를 향해 다시 거슬러 가면서remonter 시간을 **재몽타주**remonter해야 했고, 심지어 (연대기 안에서 이접하는 요소들을 함께 재조립하면서) 시대 *les temps*를 재몽타주해야 했다.(pp. 22~23) 〈분노〉는 시와 재몽타주를 통해 재난의 역사를 읽을 수 있게 하고, 보이지 않는 파국을 인식할 수 있게 한다. 〈분노〉의 이접하는 요소들 중 디디-위베르만은 특히 광산 사고 현장에서 촬영된 비탄의 이미지와 〈분노〉가 만들어지던 무렵 세상을 떠난 할리우드 여배우 매릴린 먼로의 이미지 사이를 오고 간다. 전쟁, 정치인, 스타, 추상회화의 이미지 사이를 오고 간다. 이처럼 재몽타주는 파토스의 논리를 따라 조직하는 정치적이고 역사적인, 곧 인류학적인 몽타주의 이름이다. 1960년 무렵 사람들의 이목을 끌던 사건과 사람의 이미지와 시인과 화가, 뉴스의 목소리는 파솔리니의 "이중 관점과 이중 거리"(p. 47)의 배열, 재몽타주를 거쳐, "고귀한sublimis 스타일의 고전주의 영화와 상반되는, 참된 정치적 갱신을 가져올 비천함의humilis"[7] 리얼리티, 리얼리티의 위급함을 출현하게 한다.

7 G. Didi-Huberman, 같은 책, p. 173. 〔『민중들의 이미지』, p. 219 참조.〕

*

디디-위베르만의 저작은 시의 운율과 잔존, 출현, 자국, 역사, 재난의 이미지가 우리를 바라보는 장면에 대해 질문을 던진다. 파솔리니의 글과 영화 역시 같은 질문을 던진다.

미술사와 인류학적 이미지를 가로지르는 디디-위베르만의 방대한 저작 중 극히 일부만이 2023년 현재 국내에 번역, 소개되어 있는 시점에, 파솔리니를 다루는 이 소박한 비평적 저작을 번역해야 할 위급성은 어디에 있을까? 디디-위베르만은 『반딧불의 잔존』과 『민중들의 이미지』를 펴낸 후에 출간한 이 저작에서 '노래'라는 낱말을 유독 많이 사용한다. 디디-위베르만은 카나리아의 노래, 스페인 광산 파업 현장에서 울려 퍼진 마르케스의 노래, 공포와 기쁨의 노래, 장례 노래에 대해 적는다. "시, 전통 시가를 포함하여 시는 아름답고 기억할 만한 리듬의 형식으로 우리가 본질적 진실을 언어화하도록 돕는다. 철학 텍스트 대부분이 의심을 품지 않고 "노래하게" 하는 것에 이르지 못하는 그 진실을(이를 확인하기 위해 칸트나 헤겔의 구절을 노래하고 암기해보자)." (p. 86) 반딧불의 미미한 불빛은 이제 노래하는 진실이 되었다. 『가스 냄새를 감지하다』를 통해 디디-위베르만은 우리에게 노래 부를 수 있는 진실에 대해 작은 목소리로 말을 건다. 자신의 작은 돌 정원에서 "쓸쓸하고 기쁨 없이 반쯤 가려진

채" 자라는 "장미 한 송이"를 묘사했던 파솔리니의 목소리를 전한다.

디디-위베르만과 서신을 주고받으며 각별한 우정을 나눈 독일의 영화감독이자 작가 알렉산더 클루게, 디디-위베르만의 아틀라스 연구에 중요한 영감을 제공한 프랑스의 아카이브 연구자 아를레트 파르주, 디디-위베르만이 수상한 아도르노상의 근거가 된 철학자 테어도어 W. 아도르노, 디디-위베르만이 사랑하는 작가 고다르와 카프카의 글들을 모아 펴내고 있는 문학과지성사의 '채석장' 시리즈 중 한 권으로 광산 사고의 울음과 카나리아, 파시스트의 호령과 돌 정원 장미의 이미지를 타협 없이 포개는 이 작고 아름다운 책을 펴낼 수 있게 되어 기쁘다. 우리말로 번역된 이 책을 읽는 독자에게 파솔리니와 디디-위베르만의 섬세한 언어와 시적 분노가 제대로 전달되지 못했다면 번역자의 부족함 탓이다. 책의 번역과 출간을 흔쾌히 허락해준 문학과지성사, 어색한 문장과 오기를 꼼꼼히 바로잡아준 김현주 편집자와 편집팀 여러분, 언제나 격려와 기대를 나눠주는 가족, 동료, 독자들께 깊이 감사드린다.